日本包裝設計の商機&賣點

JAPANESE
PACKAGE DESIGN

編著—— gaatii 光体

原點

如何閱讀本書

本書由四個章節組成，分別為配色、圖案、材料和版面。透過對書中包裝設計作品的深度分析解讀，讓讀者更全面地瞭解日本包裝設計中的創意與方法。

作品創作參與人員

作品名稱與背景介紹

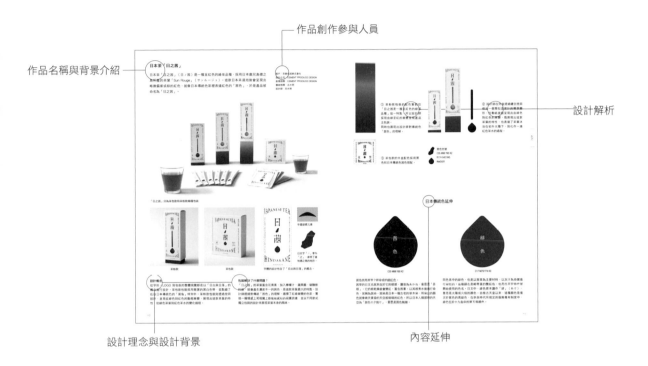

設計解析

設計理念與設計背景

內容延伸

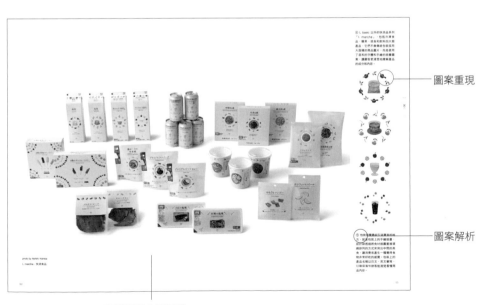

圖案重現

圖案解析

高解析度大圖呈現

日本設計向來注重從傳統文化中尋找元素進行創新呈現。

文化是社會的靈魂。伴隨著現代社會的發展，設計的發展也應該找到賴以生存的根基，這個根基就是傳統文化。

在傳統文化的基礎上，創新有了無限的可能與活力。就拿日本包裝設計來說，傳統文化的結合賦予了產品獨特性，而透過現代的設計手法，又使傳統文化產品煥發生機，吸引年輕的消費族群。

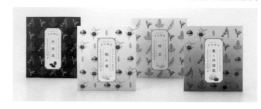

京都甘納豆包裝

甘納豆是一種日本傳統甜點，過去很受歡迎，卻逐漸被時代所遺忘。YOSUKE INUI 設計事務所透過生動形象的植物線描插圖，配以日本傳統的背景色，將甘納豆的原料以清新典雅的包裝呈現出來，就像一本古老的日本食譜，讓這種傳統甜點能再次吸引到更多人的目光。

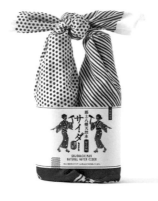

郡上八幡
蘋果氣泡水包裝
（2021 JPDA 日本包裝
設計大賞金獎作品）

而來自岐阜縣的「郡上八幡」蘋果氣泡水，則為我們提供了另一種思路。這種酒的產地郡上市八幡地區，流行一種叫「郡上踊」的傳統舞蹈，被視為日本三大盂蘭盆舞，是當地重要的無形文化遺產。於是設計師巧妙地將這種特有的文化元素加入蘋果氣泡水的包裝設計中，為產品賦予獨特性，同時也弘揚了地方傳統特色。該設計也成功獲得了 2021 JPDA 日本包裝設計大賞的金獎。

當然，日本包裝設計的創新還不僅限於此。除了結合傳統文化，和產品的強關聯性也非常值得關注和學習。不妨看看以下三個案例：「日之茜」茶、德島白米冰淇淋、「雪之花」味噌。

「日之茜」茶是一種沖泡後呈茜紅色的綠茶品種，設計師採用從綠到紅的漸變呈現，展現了這款茶葉的特性：從綠色茶葉到紅色茶水的變化過程。

「日之茜」茶包裝

德島白米冰淇淋也是如此，這款用白米和玄米製作的冰淇淋十分獨特，在市面很罕見，所以設計師在包裝上突出了「米粒」的形象，與其他冰淇淋有很強的視覺區分。而「雪之花」味噌包裝上這個令人印象深刻的雪花圖案，其實是來自這種味噌湯中漂浮著的麥芽所呈現的形狀，設計師抓住產品的特性在包裝上進行了強調。包裝與產品的強關聯性，使產品的特性在包裝上得以放大，也使產品的外觀變得獨一無二。

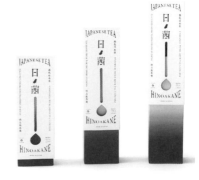

白米和玄米冰淇淋包裝

「雪之花」味噌包裝

　　無論是與傳統文化的結合，還是與產品的強關聯性所產生的獨特效果，日本的包裝設計總能誕生讓人「驚嘆」的好作品，這和當今日本社會背景有很大關係。當今的日本已經發展成「低欲望社會」，人們的消費欲望自 1980 年代經濟泡沫破滅後便不斷降低，所以品牌之間對於產品的激烈競爭也逐漸發展到包裝設計層面的競爭。

　　而近幾年來，日本包裝設計又呈現出一些新的趨勢，從本書的最新案例作品可以看出一些端倪：

喚起情感共鳴

　　設計向來被認為是出「左腦」主導的，因為設計需要理性。但是日本食品界卻有不少設計者採取了一種完全不同的方法——用右腦去設計，將感性、情感注入包裝設計，使產品與消費者共情。日本百年醬油品牌「楠城屋」推出了一款香菜風味的醬油，在包裝上用最醒目的文字寫著「パクチー」（PAKU PAKU），也就是吃飯時候發出的「吧嗒吧嗒」的聲響。這個擬聲詞只用簡單幾字就能喚起人們對美味菜餚的欲望。

PAKU PAKU 香菜醬油

創造氛圍感

　　「氛圍」這個詞在華語圈也很流行，是一種審美的趨勢。而在日本設計界，指的是產品透過設計，給消費者帶來「身臨其境」的感覺。知名設計公司 nendo（佐藤大開創的設計工作室）在 2020 年為 Lawson 便利商店旗下近 700 種自有品牌商品重新設計標識和外包裝。在設計時設計師不僅考慮到不同商品之間的視覺統一，還力圖在商品與貨架、店內環境以及消費者的關係上達到和諧一致，將商品置身於它的消費場景中。

Lawson 便利商店品牌系列化包裝

「圖片並非僅供參考」

　　長期以來，「圖片僅供參考」這句提示語會出現在產品的包裝圖上，明確告知消費者此乃美化效果，同時達到規避責任的目的。但是顧客對於商品和服務態度的高要求，使這句話越來越不受市場的待見。而日本商家對細節近乎於變態的執著，卻成就了日本包裝「看到的就是買到的」這一特質，以實現「圖片並非僅供參考」。圖中的福岡咖哩包裝外盒主圖，就採用了產品攝影的方式，用真實的照片告訴消費者他們自己做出來的成品也會是這個樣子。

福岡咖哩包裝

　　包裝是產品與消費者產生關聯的媒介，所以設計的創新最終離不開「人」。日本的包裝設計普遍專注於瞭解消費者想要什麼，再做相應的設計，於細節之處彰顯巧思，謂之「創新之道」。

Contents

配色

「茜色」、「櫻鼠」、「杜若」、「燕脂」……這些有著美麗動聽的名字，又充滿濃濃風情的顏色，日本人稱之為傳統色。

傳統色是基於由古而今的日本人對色彩的獨特感受而形成的顏色。有關它的出處，從上古的神，到武將的盔甲，再到江戶時代的多彩，直到昭和的開放色系，一直在記載並不斷擴充。從人們常用到生僻的色彩，至少有一千多種。

日本傳統色系，最初皆由「紅」、「黑」、「白」、「藍」四色開始衍生，慢慢發展出不同的色系，逐漸形成了現今種類繁多的系譜。

從命名就可以看出，傳統的日本色大多取自於大自然，比如植物、動物以及自然現象等等，所以傳統的日本配色明度會稍微偏暗，這點我們在許多包裝設計作品中也能看出來。本書配色章節中的作品，後面都附有日本傳統色的延伸內容，以便讀者更容易借鑒使用。

日本茶「日之茜」

日本茶「日之茜」（日ノ茜）是一種呈紅色的綠茶品種，採用日本鹿兒島德之島所產的茶葉「Sun Rouge」（サンルージュ）。這款日本茶浸泡後會呈現出略微偏紫或棕的紅色，就像日本傳統色彩裡表達紅色的「茜色」，於是產品被命名為「日之茜」。

客戶：吾妻化成株式會社
設計公司：CEMENT PRODUCE DESIGN
創意指導：CEMENT PRODUCE DESIGN
藝術指導：志水明
設計師：志水明

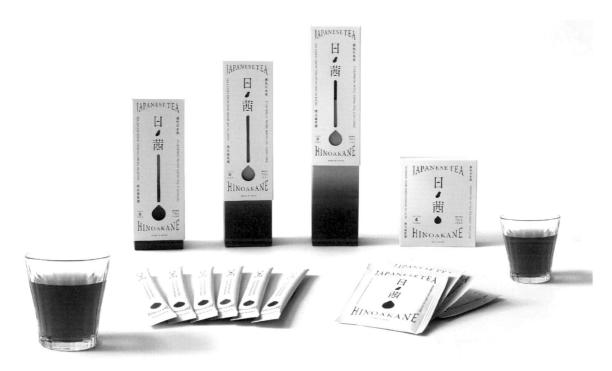

「日之茜」分為茶包款和茶粉款兩種包裝

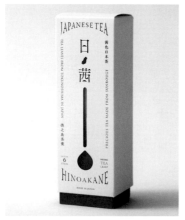

茶粉款

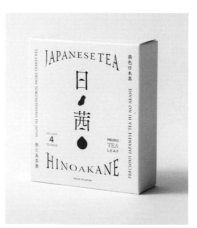

茶包款

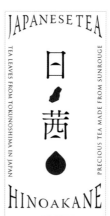

字體的設計包含了「日出與日落」的概念。

字體基礎元素

日文字「ノ」意為「之」，參照了產地德之島的地形。

設計概念

從字形、LOGO 到包裝的整體視覺都是以「日出與日落」的概念進行設計。茶包款包裝採用簡潔的黑白色帶，並點綴了近似日本傳統色的「茜色」特別色。茶粉款包裝則透過挖洞設計，呈現從綠色到紅色的動態漸變，展現出這款茶葉的特性：從綠色茶葉到紅色茶水的變化過程。

包裝解決了什麼問題？

「日之茜」的茶葉富含花青素，加入檸檬汁、蘋果醋、碳酸飲料後，就會產生濃度不一的茜色，是這款茶葉最大的特點。設計師透過對傳統「茜色」的理解，選擇了紅綠漸變的色彩，實現一種情感上和視覺上都能被感知的視覺表達，並以不同款式獨立包裝的設計來展現茶葉本身的風味。

① 茶粉款包裝的配色緊抓住「日之茜是一種呈紅色的綠茶品種」這一特點，所以設計師採用由綠至紅的漸變呈現產品主色調。
同時也展現出設計師對傳統色「茜色」的理解。

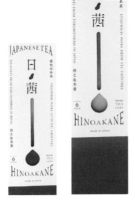

② 設計師在外盒透過鏤空挖洞做出一個類似溫度計的簡潔圖形，拉動紙盒能呈現出由綠色到紅色的漸變，既展現出這款茶葉的特性，也表達了茶葉沐浴在初升太陽下，到化作一滴紅色茶水的過程。

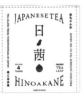

③ 茶包款的外盒配色採用黑色和日本傳統色茜色搭配。

茜色色號
C35 M96 Y90 K2
R174 G42 B45
#ae2a2d

日本傳統色延伸

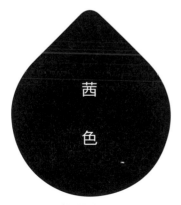

C35 M96 Y90 K2

茜色就是茜草之根染成的暗紅色。
茜草的日文名就來自於它的根部，讀音為あかね，意思是「赤根」。它的根乾燥後會變紅，富含茜素。以其根煮水後進行染色，就稱為茜染。茜染是日本一種古老的草木染，所染出的顏色就像晴天黃昏的天空般暗暗的紅色。所以日本人稱那時的天空為「茜色の夕焼け」，意思是茜色晚霞。

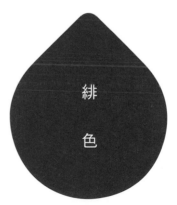

C17 M79 Y74 K0

同色系中的緋色，也是以茜草為主要材料，以灰汁為染媒進行染色的。這種顏色是略帶黃的艷紅色，也是從平安時代就開始使用的色名。日文中，緋色原本讀作「緋」（あけ），意思是太陽或火焰的顏色。自推古天皇以來，這種顏色是僅次於紫色的高級色，在奈良時代所規定的服飾尊卑制度中，緋色位於十九色中的第五等顏色。

護膚品「草花木果」

「草花木果」（Sokamocka）是日本的一個護膚和化妝品品牌，以「享受大自然的力量」為本，主打「健康」和「美肌」，產品均採用純天然成分如植物和溫泉水。該作品包含「Skincare Line-」護膚系列和「Oil & Mist-」精油保濕系列的整體包裝設計。

客戶：KINARI
設計公司：HIDAMARI Ltd.
藝術指導：關本明子
設計師：關本明子

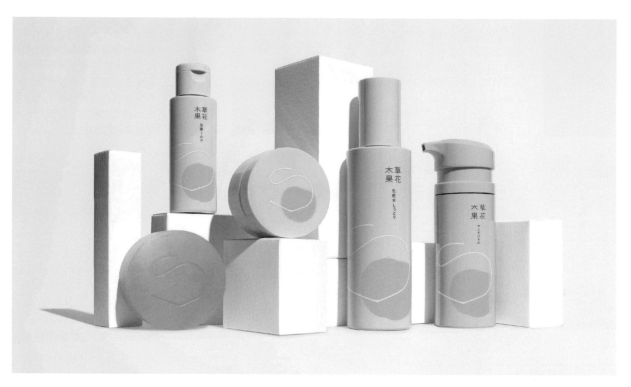

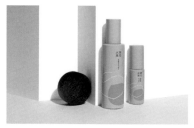 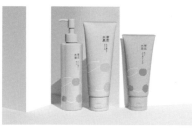 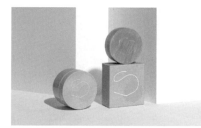

品牌主色	Sokamocka 系列主配色		熟齡護理配色		卸妝膏配色	
C20 M0 Y6 K14	C20 M0 Y6 K14	C0 M15 Y73 K0	C0 M37 Y15 K0	C48 M7 Y11 K0	C0 M0 Y4 K14	C48 M7 Y11 K0

	成人粉刺肌膚配色		卸妝油配色		溫感卸妝乳液配色	
	C0 M6 Y15 K17	C62 M0 Y41 K0	C0 M0 Y4 K14	C0 M37 Y15 K0	C0 M26 Y22 K0	C62 M0 Y41 K0

① Skincare Line- 護膚系列，包含化妝水、洗臉皂、面霜、乳液等。全系列產品根據不同的功能差異採用不同的配色表達。

設計概念

基於「享受大自然的力量」的品牌理念，設計師關本明子以植物圖案和鮮活明快的色調傳達「天然成分」這一主要賣點，把包裝設計成彷彿在惡劣自然環境中也能美麗生長的「植物」。

包裝解決了什麼問題？

考慮到該品牌是日常護膚類產品，會出現在顧客平日的生活裡，因此包裝上沒有加入文案元素，讓產品更容易融入人們的日常生活，且更具美感。

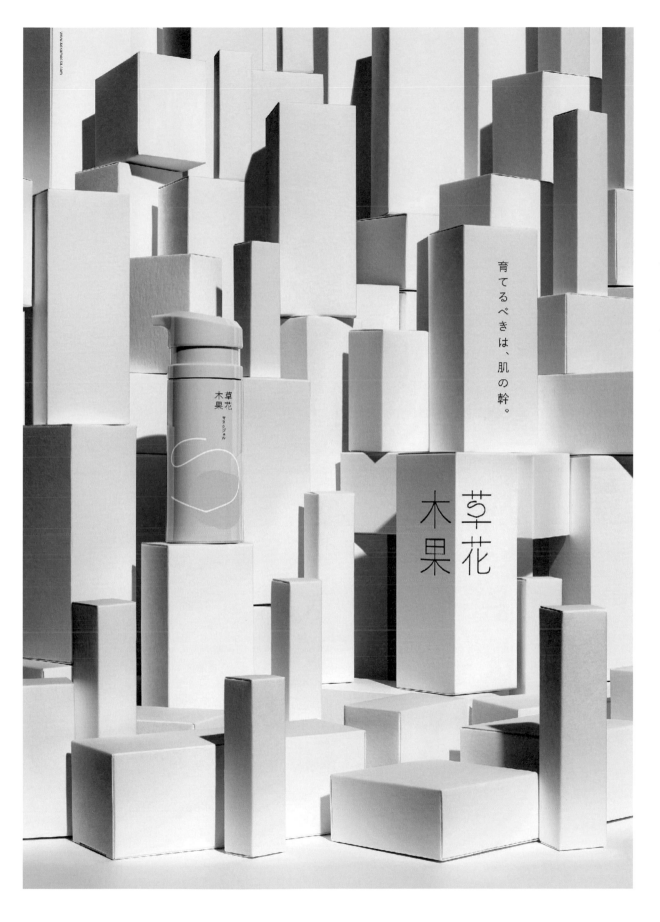

育てるべきは、肌の幹。

草花木果

草花木果
マスクジェル

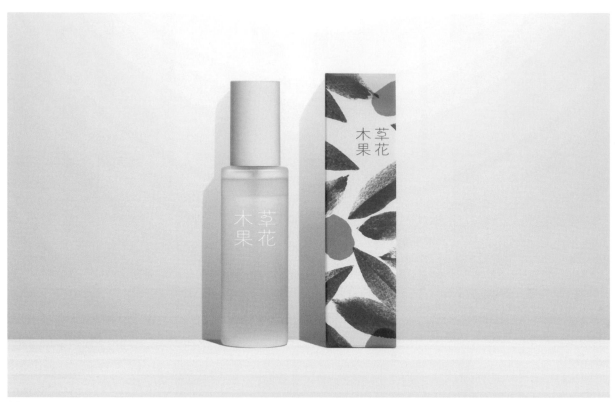

橄欖保濕美容油

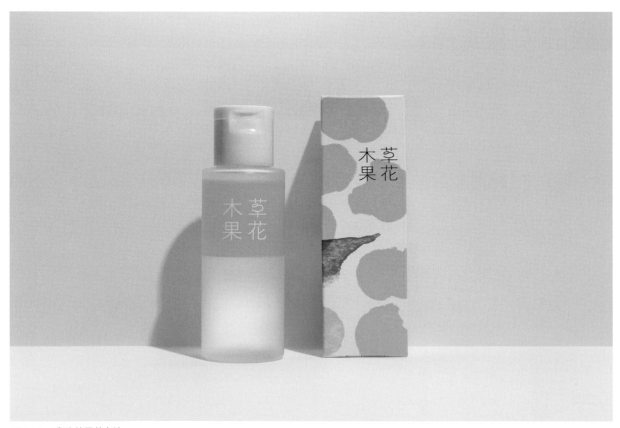

Oil & Mist 系列-柚子美容油

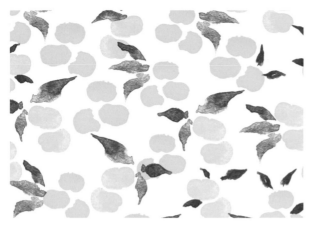

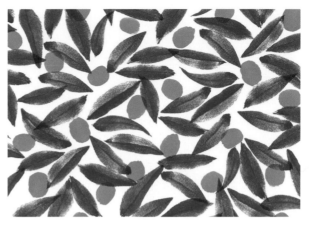

柚子美容油配色

C88 M28 Y95 K32	C0 M10 Y100 K0

橄欖保濕美容油配色

C50 M12 Y100 K0	C80 M28 Y95 K32

② 這個系列的外包裝採用相同主題的圖案,但是為了更充分表達有機植物的外觀,設計師選擇水彩代替黑白線描。

③ 以柚子和橄欖來做包裝的主要色調,黃和綠是鄰近色,能直觀地表達植物的特性,也能帶給消費者眼前一亮的視覺效果。

日本傳統色延伸

瓶窺

C42 M0 Y11 K0

黃蘗

C3 M0 Y70 K0

「瓶窺」是一種很淺的藍色,意思是將布料放進裝有染料的藍瓶中,只浸染一次就拿出來,染出稍微能看出來的淡藍色。這個色名是在江戶時代出現,另一種說法是它看起來像藍天倒映在瓶中水所呈現的顏色。

「黃蘗」是用黃柏的樹皮煎煮而成的亮黃色,是自奈良時期就存在的古老顏色。長期以來一直被作為染料使用,用它染色的紙成為黃蘗紙,但黃蘗很少單獨染在布上,常用作綠色和紅色染料的底染。

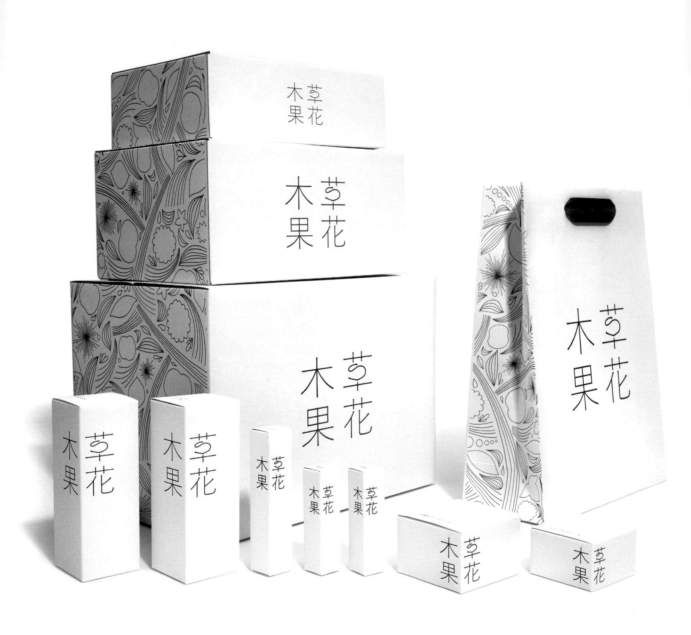

品牌外包裝　*2020 DFA 亞洲設計大獎包裝類銅獎

木草果花

④ 品牌圖案是簡單的手繪線描圖，以花、樹葉等自然元素為主，用來裝飾產品外包裝。

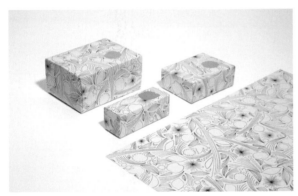

收納袋

文件夾

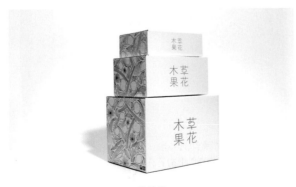

包裝紙

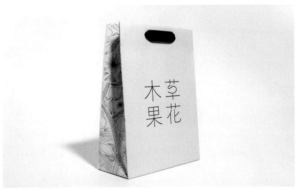

手提包裝袋

收納盒

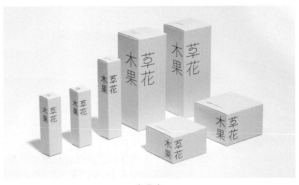

產品盒

白米和玄米冰淇淋

日本德島縣利用白米冰淇淋的稀少性和獨特性，研發了一款以白米和玄米為原料的冰淇淋，吸引注重食品安全和原料的消費者，並提升當地食材的吸引力。

客戶：NAKAGAWA AD
設計公司：AD FAHREN
創意指導：Hiroshi Tamura
藝術指導：大東浩司
設計師：大東浩司

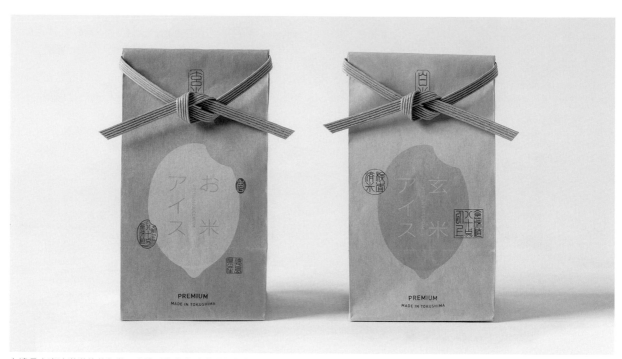

左邊是白米冰淇淋的外包裝，右邊則為玄米冰淇淋外包裝

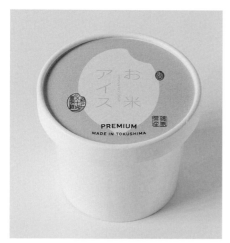

白米杯裝冰淇淋

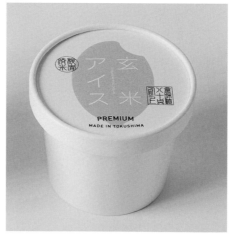

玄米杯裝冰淇淋

① 結合了米粒的圓弧形，加上代表融化冰淇淋的尖角，讓 LOGO 更加貼合品牌調性。

設計概念

「小米袋」是包裝設計重點。主視覺由「米粒」和冰淇淋的圖案組成，加上具有商品屬性的印章，使人聯想到日本傳統米的形象。設計充滿趣味，造型輕便，方便顧客拿在手上。

包裝解決了什麼問題？

用稻米製作的冰淇淋在市面很罕見，因此設計團隊需要創作一個方便顧客理解的包裝，直觀呈現產品的屬性。這一包裝的設計不僅視覺上與顧客產生交流，也為品牌提升了客流量和銷量。

C16 M24 Y24 K0

C10 M32 Y45 K0

② 外包裝採用牛皮紙為主要材料。以白米和玄米的穀物顏色為基調，選用樸素又簡約的米色系為品牌色，兩種包裝色彩顛倒，凸顯產品的獨特。

③ 紅色小印章的點綴，既富含了品牌的傳統調性，放置在邊緣也有破格作用。

④ 兩款杯裝冰淇淋的配色是將品牌色相互顛倒，既對比又統一，在做系列包裝時，是非常容易突顯效果的方式。

日本傳統色延伸

櫻鼠

C11 M18 Y13 K0

薄柿

C0 M34 Y52 K0

「櫻鼠」指的是帶有淺灰的淡紅色，微微混濁的櫻花色，略顯暗淡。從江戶時代初期就已經出現名字中帶「鼠」的顏色，但「櫻鼠」是從元祿時代才開始有的。在詩集《古今和歌集》中描寫櫻花滿開，但由於亡者的逝去，讓景色蒙上了一層哀傷薄墨的情景。

在古代日本，「柿子色」是一大流行色，它不單是指柿子果實的鮮艷顏色，也指用柿子油染成的茶色系顏色，比如薄柿，就是用柿子油染的淺柿色。在江戶時代中後期，薄柿色的帷子和足袋十分流行。

三輪勝高田牌掛麵包裝

早在遣唐使被派往中國學習和交流文化時，素麵就從中國傳入日本，並受到日本人的喜愛，變成了日本老百姓的主要麵食之一。三輪勝高田牌一直致力於素麵的生產和銷售，以創新的技術和高品質的工藝，不斷為素麵帶來新的市場價值。這是他們新的素麵包裝設計。

客戶：三輪勝高田商店株式會社
設計公司：graf
創意指導：服部滋樹（graf）
藝術指導：向井千晶（graf）
設計師：向井千晶（graf）
攝影師：吉田秀司（GIMMICKS PRODUCTION）

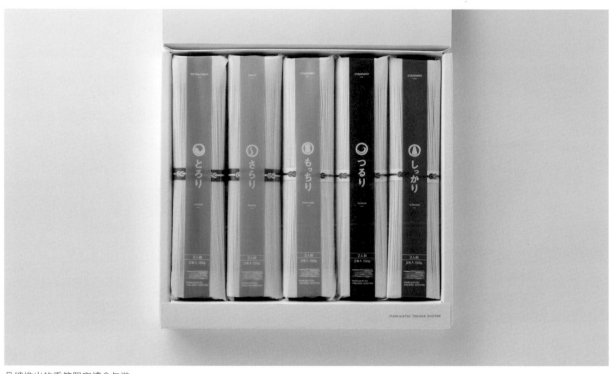

品牌推出的季節限定禮盒包裝

① 相對於麵條內包裝的豐富色彩，設計師在外包裝上做了減法，透過極簡設計、優質紙張、大面積留白，烘托了產品獨特的氣質來吸引顧客。包裝內有一盒掛麵及一瓶醬料，給消費者更好的體驗。

設計概念

產品名稱根據麵條的口感來命名。整體設計簡約，包裝上的小圖標代表了麵條不同的口感。由於該品牌生產和銷售各種各樣的麵條，為了讓產品看起來更統一，設計團隊採用相同的版面，但以不同的色彩來區別麵條的筋度和成色。

包裝解決了什麼問題？

設計團隊表示，希望透過煥然一新的包裝設計，改變以往掛麵給人的印象，從而吸引更多年輕消費者購買產品。

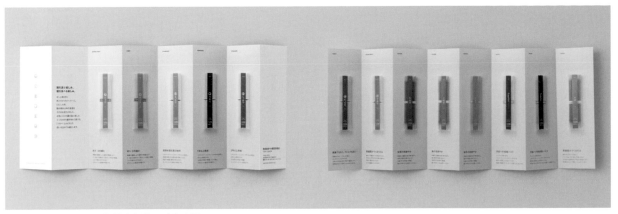

素麵宣傳手冊，介紹了每款素麵的口感和原料

日本傳統色延伸

洒落柿

C0 M36 Y53 K0

「洒落柿」在日本古時又稱「漂白的柿子」，是指經過洗滌、露出、變淡的柿子顏色。它比「洗柿」淺，比「薄柿」更深，是一種柔和的柿色。

紺青

C100 M85 Y15 K0

帶有紫色調的深藍色。飛鳥時代從中國傳入，奈良時代用於佛像和繪畫的著色，後來因成為葛飾北齋的《富嶽三十六景》中所使用的顏色而聞名。

梅紫

C45 M80 Y37 K0

梅紫是帶有暗紅色的紫色。由於江戶時代的染色書籍中沒有發現這個顏色的名稱，因此它可能是江戶時代後期到明治時代比較新的顏色。

鶸茶

C45 M33 Y76 K0

鶸茶是帶暗綠的黃色，在江戶時代中期作為衣袖的顏色流行起來。鶸是指雀科金翅雀屬中某些鳥類的別稱。

花葉

C0 M25 Y72 K0

花葉色是略帶紅色的深黃色，它是一種「織色」。織布時使用兩種不同顏色的線交疊，便會交織出一種新的顏色，也就是織色。花葉色是織色的一種，在平安時代，人們會在三、四月間穿著花葉色的衣服。

梅鼠

C48 M59 Y49 K0

像紅梅花一樣的鼠紅色，為「百鼠色」之一。江戶時代幕府規定將染色範圍限制在茶色系、鼠色系和紺色系。於是出現所謂的「四十八茶一百鼠」，都是當時流行的衣著色系，梅鼠就是其中之一，還有「櫻鼠」、「柳鼠」等等。

鐵

C90 M63 Y66 K30

鐵色是由帶暗紅的綠色與藍色相結合而成，是江戶時代以後出現的顏色。介於鐵和深藍之間，還有一種顏色叫「藏青鐵」，不過顏色要再亮一點。

灰

C0 M0 Y0 K70

灰色介於白色和黑色之間，類似物體燃燒後產生的灰燼的顏色。

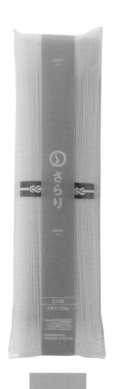

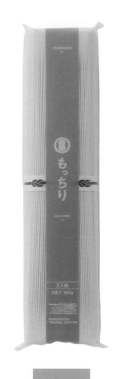

C0 M41 Y52 K0

C49 M14 Y26 K0

C16 M32 Y47 K0

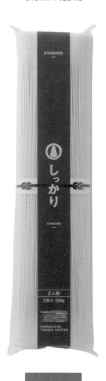

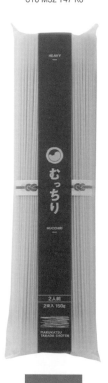

C100 M82 Y6 K0

C0 M64 Y87 K0

C24 M57 Y37 K0

② 用顏色來區分麵條的口感和味道，視覺上更容易辨別。也因為是季節限定包裝，加入色彩的視覺效果，讓包裝從傳統素麵的樸素印象中跳脫出來，顏色的選擇也比較鮮明活潑，引人注目。

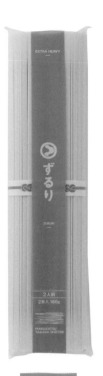

C0 M19 Y100 K22

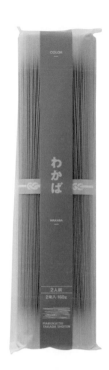

C36 M23 Y68 K0

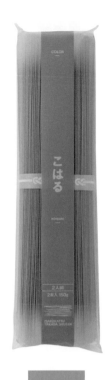

C0 M51 Y23 K0

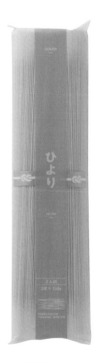

C2 M13 Y70 K7

C90 M63 Y78 K24

C38 M36 Y42 K0

都松庵羊羹

羊羹是一種由紅豆、糖和洋菜（有的還會加入栗子或紅薯）製成的日式傳統點心，通常以塊狀出售，切片食用。擁有超過 70 年歷史的都松庵（TOSHOAN）位於日本京都，專門生產和銷售羊羹，這是他們「一口食」羊羹的新包裝設計。

客戶：都松庵
設計公司：SANOWATARU DESIGN OFFICE INC.
創意指導：Wataru Sano
藝術指導：Wataru Sano
設計師：Marin Osamura

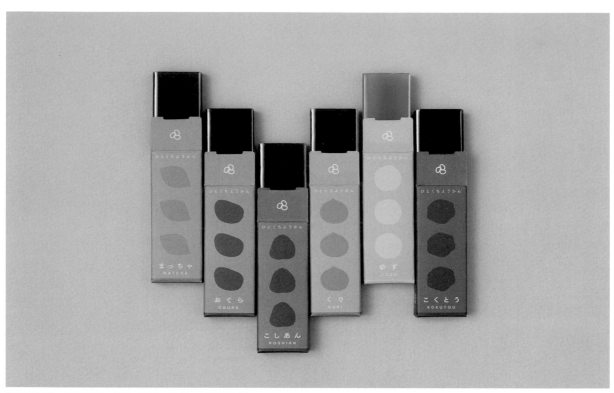

羊羹單包裝，包含抹茶、紅豆、栗子、柚子、紅糖口味等

外包裝

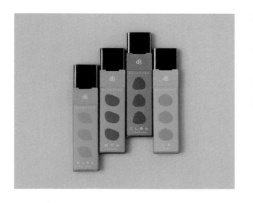

① 該包裝的設計以「一口食」的理念出發，採用外盒裝單品小盒的方式，便於顧客攜帶外出，隨時補充糖分。

設計概念

包裝色彩柔和，採用與成分和味道相連結的插圖和顏色，如抹茶、紅豆、栗子、紅糖等，讓人一看就能辨別羊羹口味，也便於顧客挑選。

包裝解決了什麼問題？

許多年輕一輩的日本人都不愛吃羊羹這類傳統點心，認為它老派無趣。新包裝不僅吸引了更多年輕人購買羊羹，同時也受到老客戶的歡迎，幫助增加品牌的粉絲數量。

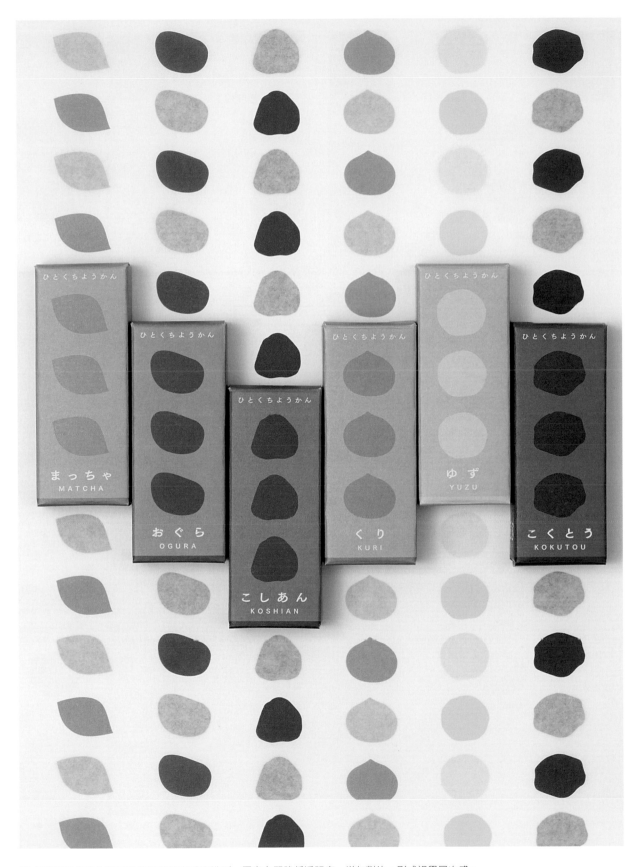

② 包裝紙以代表六種口味的羊羹圖案重複排列，圖案之間降低透明度，增加對比，形成視覺層次感。

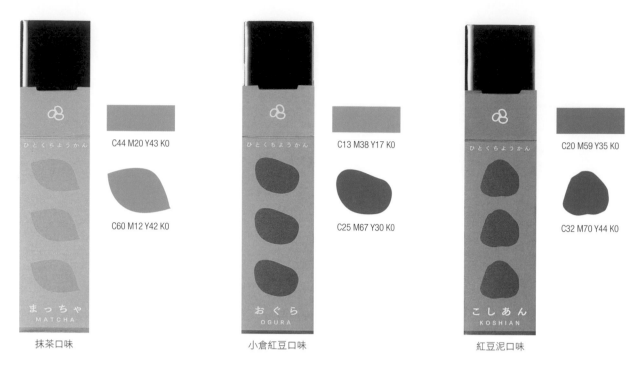

C44 M20 Y43 K0

C60 M12 Y42 K0

まっちゃ
MATCHA

抹茶口味

C13 M38 Y17 K0

C25 M67 Y30 K0

おぐら
OGURA

小倉紅豆口味

C20 M59 Y35 K0

C32 M70 Y44 K0

こしあん
KOSHIAN

紅豆泥口味

③ 將偏樸素的配色，和羊羹不同口味原料的顏色結合，使包裝既保持傳統、視覺表現也很鮮明。

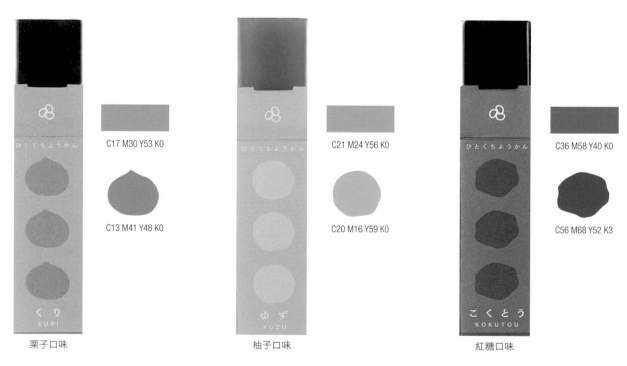

C17 M30 Y53 K0

C13 M41 Y48 K0

くり
KURI

栗子口味

C21 M24 Y56 K0

C20 M16 Y59 K0

ゆず
YUZU

柚子口味

C36 M58 Y40 K0

C56 M68 Y52 K3

こくとう
KOKUTOU

紅糖口味

④ 圖案以原料為原型創作提取，再以重複的形式排列，讓包裝整體具有節奏感、秩序美，能產生和諧統一的視覺效果。

日本傳統色延伸

退紅

C0 M31 Y9 K0

一種非常淡的紫紅色，顏色名稱的意思是「褪色的紅」。大約在 9 世紀，它是「洗滌和染色」的縮寫。在《源氏物語》的記載中，在將大紅花染色之後，後面陪襯染得較輕的紅花，所用的顏色就是「退紅」。

赤白橡

C0 M20 Y40 K10

赤白橡是一種呈紅白的棕色，據《源氏物語》記載，顏色名稱來自日本七葉樹。在古代，它是榮譽退休人士所佩戴的一種高貴色彩，也有些時期被列為禁止使用的顏色。

綠青

C83 M23 Y63 K0

綠青色是一種由孔雀石粉碎研製成，略顯暗淡的藍綠色顏料。它是一種典型的綠色傳統色，在飛鳥時代隨著佛教的傳入從中國引進，長期以來一直用於寺廟建築和佛像上色，有著色和防腐的作用。它同時也是日本畫中表現綠色所不可缺少的顏色。

苺色

C2 M70 Y38 K30

苺，「莓」的古稱，也就是草莓色，一種略帶紫紅色的紅，就像顏色鮮艷的草莓果實。江戶時代末期，日本從荷蘭引進了草莓。

女郎花

C16 M9 Y82 K0

一種明亮的綠黃色，來自於秋季盛開的女郎花朵。女郎花（Jorohana）是一種秋季草藥植物，自《萬葉集》以來，在日本許多傳統歌曲的歌詞中出現。

似紫

C75 M84 Y62 K42

似紫是一種暗淡的紅紫色。由於染紫色所需的原料「紫根」價格昂貴，所以用靛藍代替紫根染色。這些顏色被稱為「相似紫色」，因為它們與紫色相似，卻又不是「真正的紫色」。

京都甘納豆

甘納豆是一種日本傳統甜點，用豆子與糖漿煨煮並乾燥後覆蓋精製糖而製成。
口感柔軟，清甜怡口。

客戶：SEIKO TRADING CO., LTD.
設計公司：YOSUKE INUI 設計事務所
創意指導：Yosuke Inui
藝術指導：Yosuke Inui
設計師：Yosuke Inui
插畫：Masaki Higuchi

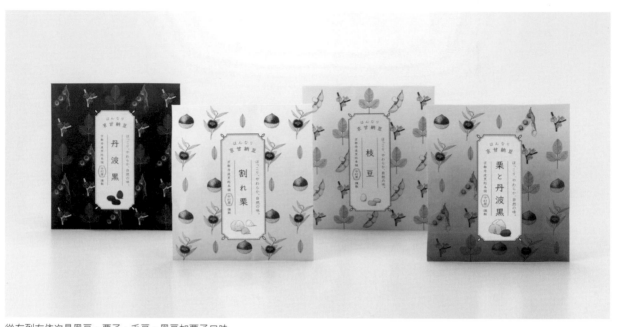

從左到右依次是黑豆、栗子、毛豆、黑豆加栗子口味

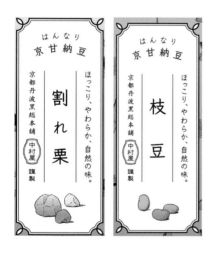

① 產品資訊放置在四邊形框架裡，版面統一。中間第一視覺是產品原料名，上方的品牌名做了拱形的設計不至於太局限；再來是店面資訊和文案，以下方的小插圖來修飾版面，既清晰又突出。

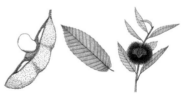

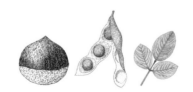

② 為該包裝而創作的手繪植物插圖以對角斜線重複分布在外包裝上，既統一又協調，切合品牌日式傳統風格。

設計概念

包裝上的植物插畫分別代表各種製作甘納豆的原料，比如豆子、堅果等，以細線進行描繪，形象生動。它們作為重複圖案元素，配以不同的漸變色彩來表達「天然」概念。整體設計清新優雅，產品的名稱和資訊放置在框架裡，沿襲日式傳統設計風格，效果就像一本來自 300 年前古老的日本食譜。

包裝解決了什麼問題？

甘納豆在過去很受歡迎，然而它們的外形樸實無華，漸漸被時代遺忘。所以設計最主要目的就是找到最佳的包裝形式，吸引更多人再次發現這種傳統甜點的美好。因此包裝設計得既傳統又優雅，同時也傳遞出天然成分的優點。

黑豆口味包裝平面結構圖和實拍圖

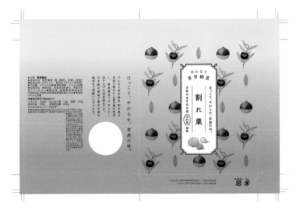

栗子口味包裝平面結構圖和實拍圖

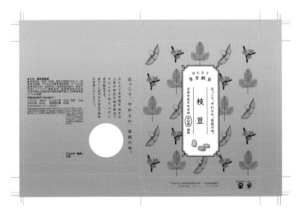

毛豆口味包裝平面結構圖和實拍圖

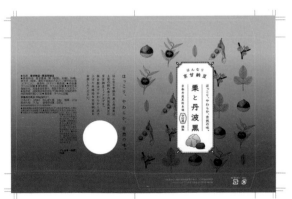

黑豆＋栗子口味包裝平面結構和實拍圖

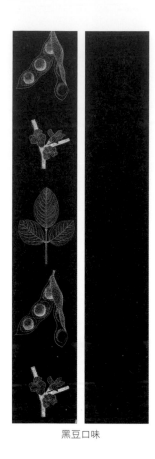

C69 M92 Y44 K7

C72 M96 Y64 K47

黑豆口味

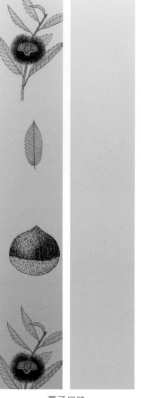

C5 M3 Y51 K0

C6 M31 Y91 K0

栗子口味

③以甘納豆的原料作為品牌主色調，鮮明亮眼的色調在視覺上非常突出，吸引消費者。

C24 M4 Y65 K0

C47 M5 Y65 K0

毛豆口味

C6 M22 Y89 K0

C6 M51 Y74 K0

C61 M68 Y33 K0

黑豆＋栗子口味

日本傳統色延伸

C77 M92 Y48 K21

據説杜若的名字源於被劃傷的鳶尾花，因為它是透過採摘盛開的美麗花瓣並在布上摩擦來染色的。

C7 M15 Y74 K0

一種略帶鮮綠色的黃色，據説它是最古老的黃色之一。刈安是一種自然生長在山裡的芒屬植物，在古代由於十分容易割下和取得，所以經常用它作為染料。由於這種黃色不太帶紅色，所以在染綠色時經常使用它，可以與靛藍混合，獲得漂亮的綠色。

C56 M24 Y65 K0

柳染是一種黃綠色，帶有淡淡的灰，就像柳葉的顏色，又稱「柳色」。柳樹是柳科落葉喬木，在奈良時代與李子一起傳入日本，在日本是一種常見的林木。

C7 M49 Y80 K0

朽葉色是古老的顏色名，盛行於平安時代，是代表王朝風的優雅傳統色名，那時的人們通常在秋天穿著朽葉色的服飾。

日本酒

新潟縣老字號釀酒廠峰乃白梅酒造（Minenohakubai Shuzo）成立於 1636 年，這是新推出的清酒系列「King of Modern Light」的包裝設計。
* 獲得 TOP 包裝設計獎

客戶：峰乃白梅酒造
企劃：Noriaki Onoe（電通）/ Kentaro Sagara
藝術指導：相樂賢太郎
設計師：Kango Shimizu
文案：Noriaki Onoe（電通）
攝影：Norihiko Okimura

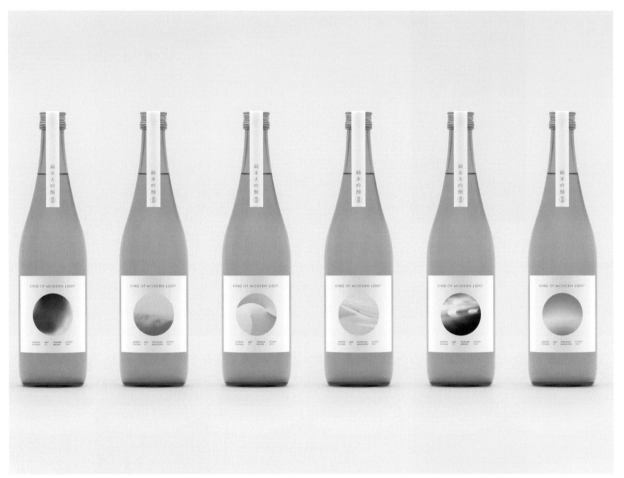

外包裝

① 靈活使用相近色能讓整體更協調統一，而最後一個酒瓶標籤使用互補色，同時降低明度，更加突出。消費者似乎能從標籤中看到新潟的晨光風景。

設計概念

設計靈感來自於釀酒師 Toji 過去從事 DJ 工作的經歷，他希望人們可以像挑選唱片封面一樣挑選清酒，因此設計團隊將新潟當地的風景照片和插畫作為酒標，搭配如光線般輕盈的酒瓶顏色，令酒瓶看起來彷彿漫步於晨間朝霧之中。

包裝解決了什麼問題？

酒瓶顏色以系列名「現代之光」為出發點，結合晨間風景的藍綠色，獨特又符合品牌特色，加上瓶身的磨砂質感，更能吸引顧客消費。

C11 M89 Y33 K0

C11 M73 Y89 K0

C10 M3 Y85 K0

C23 M2 Y13 K0

C74 M17 Y42 K0

C28 M96 Y85 K0

C8 M54 Y26 K0

C6 M22 Y80 K0

C2 M8 Y22 K0

C17 M2 Y6 K0

C35 M4 Y15 K0

C5 M41 Y47 K0

C55 M6 Y20 K0

互補色

日本傳統色延伸

洋紅

C0 M100 Y65 K10

一種深沉而生動的洋紅色，江戶時代後期從西方傳入，也叫胭脂紅。提取自一種墨西哥仙人掌上的雌性寄生蟲，至今仍廣泛用於油漆、化妝品、食用色素等。

水淺蔥

C68 M10 Y33 K0

淺蔥就是淡淡的蔥色，即微微泛綠的藍色。而水淺蔥是比淺蔥更淡一些的淺藍色，在藍染中僅比「瓶窺」重一些。這裡的「水」不是指水的顏色，而是表示「用水稀釋」的意思。

洗朱

C0 M54 Y56 K0

一種淺朱紅色，接近黃朱紅色和暗黃紅色。主要用於朱漆器和織物染色。

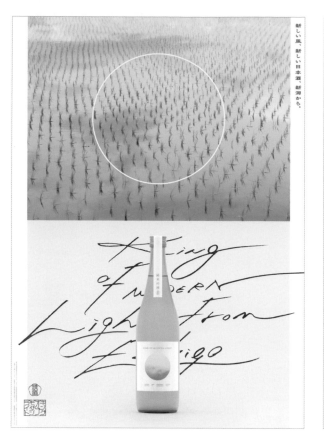

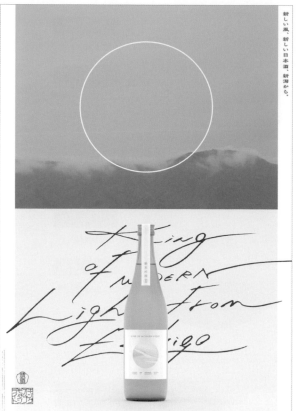

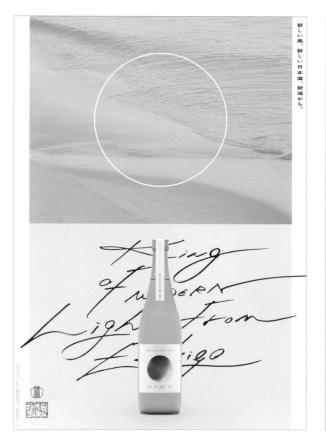

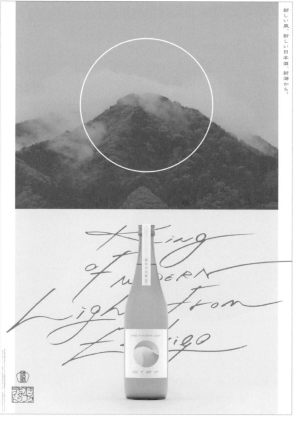

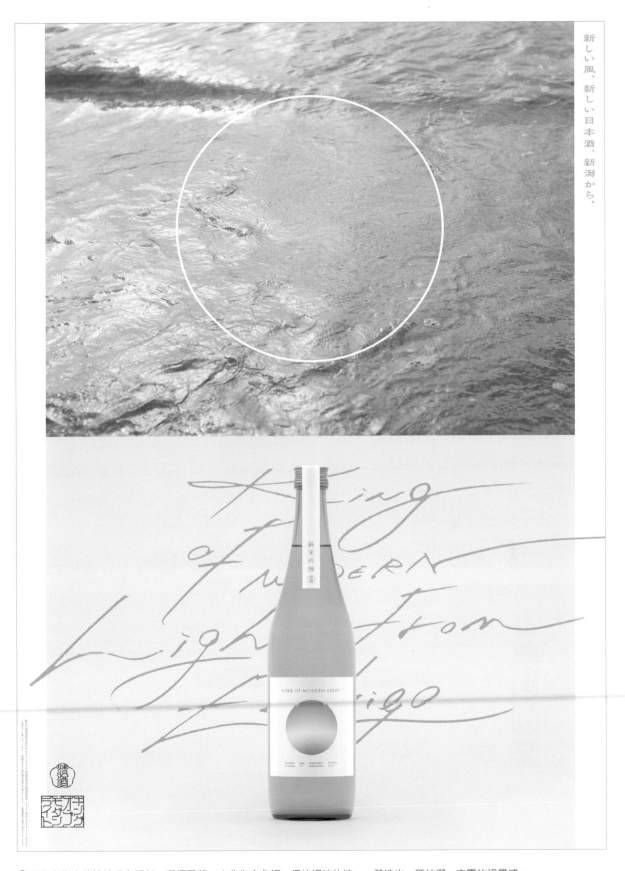

② 海報與瓶身的設計理念類似，選擇了藍、白作為主色調，保持調性的統一，營造出一種純潔、空靈的視覺感。

PAKU PAKU 香菜醬油

楠城屋（Nanjoya）始創於 1897 年的日本鳥取市，一百多年以來，一直生產和銷售醬油、味噌和香醋。他們大量採摘來自岡山和鳥取市的新鮮香菜，製作了一款具有香菜特色風味的醬油，取名為「PAKU PAKU 香菜醬油」。在日文裡，擬音詞「paku paku」（パクパク）是指吃飯時的「吧嗒吧嗒」聲，醬油被賦予了灑上幾滴便能開懷大吃的祝願。

客戶：Nanjoya Shoten Co.,Ltd.
設計公司：MOTOMOTO Inc.
藝術指導：松本健一
設計師：Chihiro Sato
攝影：Akitada Hamasaki

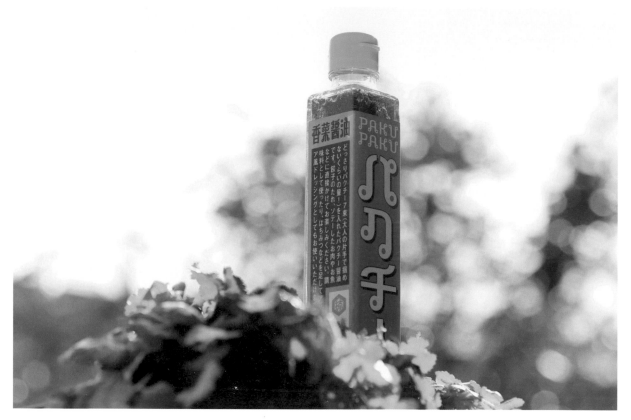

C82 M25 Y90 K0 C5 M0 Y100 K0 C53 M100 Y13 K0

① 在綠色的基礎上，加上作為對比色的黃色和紫色，形成強烈鮮艷的視覺感受；綠色與黃色是鄰近色，保證了畫面的和諧。設計師利用三個顏色，構建出強烈的對比，在貨架上能快速吸引到消費者的關注。

設計概念
這是加了香菜的醬油，因此設計師把它打造成具有亞洲特色的商品，希望從包裝上人們就能感受到亞洲市場的活力。

包裝解決了什麼問題？
不同於該品牌的其他基礎醬油系列，標籤的配色以高對比度的黃、綠、紫構成，從而更吸引年輕的目標族群。

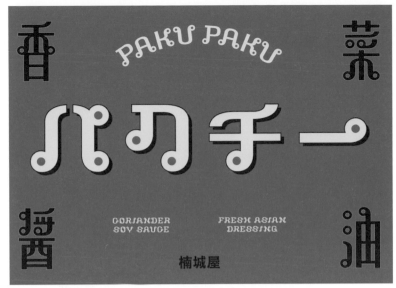

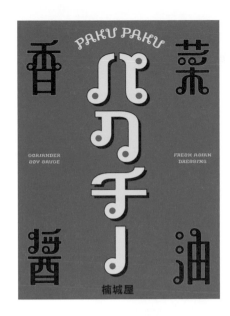

② 字體配色選用對比色，成為在底色之上構成畫面主色調的重要元素。中間的 LOGO 字體採用了黃色，並透過紫色的投影增加立體感。字體設計局部圖潤化，將原有的偏旁替換成空心的圓，增加趣味性的同時，鏤空圓形透出綠底，也讓字體與背景保持了一定的聯繫，不顯得割裂。

日本傳統色延伸

C82 M0 Y78 K40

常磐是一種帶有茶色的深綠，類似松樹葉子的顏色。「常磐」意味著「始終不會改變」，它就像「千歲綠」一樣，是一個讚美綠色並象徵長壽和繁榮的顏色名稱。在江戶時代它作為吉祥色而流行。

C7 M13 Y83 K0

檸檬色是淺黃色，略帶綠色，名稱源自水果檸檬。19 世紀誕生於歐洲的油漆色「檸檬黃」，在日本廣為人知，被稱為「檸檬色」。

C81 M87 Y40 K7

由多年生的植物紫根（Shikon）的根染成的顏色。

Tomari 醬菜

自昭和 49 年（1974 年）創業以來，醬菜製造商 Tomari 一直在追求醃製食品的卓越品質和口感。

客戶：泊綜合食品株式會社
設計公司：MOTOMOTO Inc.
藝術指導：松本健一
設計師：Chihiro Sato
攝影：Akitada Hamasaki

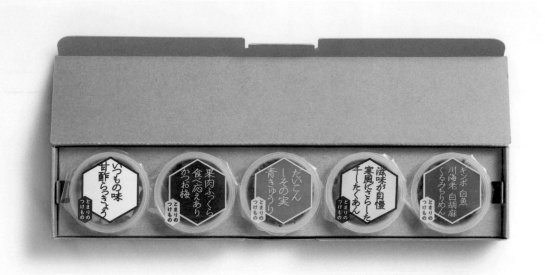

組合式外包裝

① 外包裝盒是披薩盒結構，採用單層瓦楞紙，背面印單色黑。既環保又節省了成本。

設計概念
內包裝採用傳統的文字排版樣式。透明可視的容器，使消費者可以輕鬆、直觀地識別出醬菜的種類和形態，同時搭配不同的配色方案，更有助於吸引各年齡層的消費者購買。

包裝解決了什麼問題？
容器是一人份的量，適合獨居的年輕人。外包裝為多種醬菜組合式包裝盒，消費者可自由選擇醬菜的種類，非常適合作為禮盒來銷售。

內包裝

② 內包裝標籤採用雙色設計，一個主色帶五個其他顏色，文字採用傳統的直排樣式，文字顏色與外邊框一樣，版面統一。

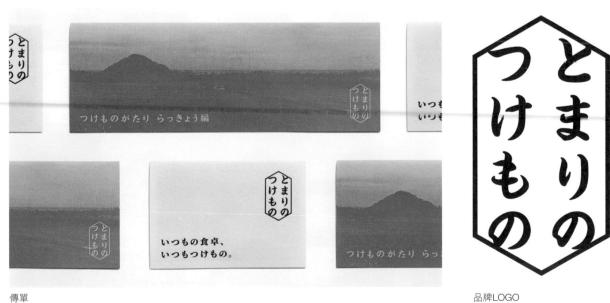

傳單

品牌LOGO

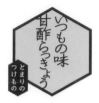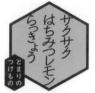いつもの味 甘酢らっきょう

サクサク はちみつレモン らっきょう

ピリッと スパイスの刺激 らっきょう

歯応えパリパリ 割干しはりはり

野菜がたっぷり 福神漬け

C89 M63 Y100 K48　C1 M14 Y27 K0　C4 M22 Y84 K0　C20 M35 Y70 K0　C13 M46 Y57 K0　C2 M85 Y77 K0

毎日食べれる ご飯とまらぬ 絶品たくあん

滋味が自慢 寒風にさらした 干したくあん

パリッと厚め 紀の郷 甘口たくあん

フグと同じ しっとり 赤味噌で漬けた 薩摩のたくあん

薪で燻した 秋田伝統 いぶりがっこ

C75 M100 Y46 K10　C4 M16 Y56 K0　C4 M27 Y89 K0　C0 M52 Y91 K0　C17 M73 Y100 K0　C40 M54 Y81 K0

お口すっきり しそ風味 紀州南高梅

すっぱい しょっぱい 懐かしの小梅

和菓子のような はちみつ 紀州南高梅

口でとろける 贅沢大玉 紀州南高梅

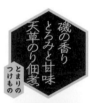果肉ふっくら 食べ応えあり かつお梅

C0 M52 Y35 K0　C51 M100 Y81 K29　C9 M88 Y85 K0　C27 M75 Y100 K0　C22 M99 Y82 K0　C49 M85 Y81 K17

だいこん しその実 青きゅうり

無限ぽりぽり しば漬け赤

一本釣り 絶品スルメイカ いか麹漬け

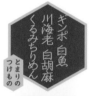ギンポ 白魚 川海老 白胡麻 くるみちりめん

磯の香り とろみと甘味 天草のり佃煮

C22 M6 Y91 K0　C88 M47 Y88 K9　C42 M78 Y47 K0　C46 M74 Y82 K8　C57 M67 Y75 K16　C91 M73 Y74 K52

日本傳統色延伸

鳥子

C14 M20 Y39 K0

像雞蛋一樣的微紅黃色。來自鎌倉時代的顏色，顏色名稱指的不是雞蛋黃，而是薄蛋殼的顏色。

樺色

C26 M70 Y78 K0

樺色是一種紅橙色，是一種讓人聯想到樺樹樹皮或水生植物外皮的顏色。

赤朽葉

C5 M52 Y70 K14

赤朽葉是一種帶紅色的落葉色，略帶褐色。它是平安時代以來就存在的顏色名，是代表深秋的顏色。

金茶

C20 M56 Y89 K0

金茶是一種帶有金黃色調的淺棕色。它在元祿時代已經作為染料使用，廣泛用於和服、配飾、包袱巾等等，也是一種易與日常衣服搭配的顏色。

藤黃

C0 M25 Y86 K0

藤黃是一種鮮明的黃色。它以一種能採集到這種色素的植物命名。這種顏色歷史悠久，在奈良時代的文獻中就出現過。在江戶時代，它被廣泛用作友禪染色，是不可缺少的染料。而在明治時代，它又被廣泛用作繪畫的顏料。

蘇芳

C51 M93 Y58 K10

蘇芳是帶紫色的紅，取自這種成為染料的植物的名稱。在江戶時代，它常代替紅色和紫色用於染色，因此也被稱為「假紅色」或「類紫色」。

千歲綠

C83 M55 Y69 K22

千歲綠是一種像松樹葉的深綠色。四季常青的松樹是長壽的象徵，所以千歲綠是吉祥的顏色名，表示即使經過千年也不會改變。

煤竹

C62 M63 Y73 K21

煤竹色是一種深褐色，類似於在爐灶裡被煙霧熏製的竹子顏色。它出現在室町時代前後，早於江戶時代中期出現的若竹和青竹，在江戶時代被用作流行的顏色之一。

黑橡

C92 M78 Y64 K48

黑橡是一種藍黑色，透過用鐵媒染劑將橡木的堅果壓碎煎煮而成。

日本甘納豆限定套餐

客戶：光武製果株式會社
設計公司：湖設計室
藝術指導：濱田佳世
設計師：濱田佳世
文案：福永梓
攝影：藤本幸一郎

這是與佐賀縣武雄市一家創業 80 年的甘納豆廠家共同製作的武雄市特產項目，旨在將日本傳統甜點「甘納豆」打造成屬於武雄市當地的伴手禮。

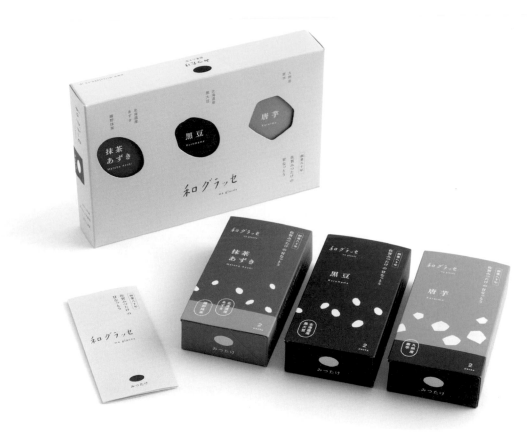

甘納豆組合裝，包含抹茶、黑豆、地瓜口味

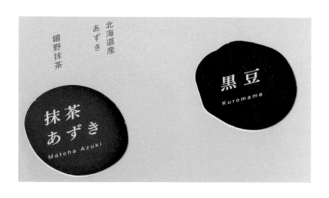

① 外包裝透過優雅的色彩搭配、纖細的手寫LOGO字體展現甜點溫和的甜味，以及製造商作為 80 年老店值得信賴的形象。鏤空設計能讓顧客快速識別甜點的口味，同時提升包裝的設計美感。

設計概念

以「新時代甘納豆，男女老少都喜歡」為理念，從產品開發到包裝都需要符合當今時代的趨勢，展現甘納豆新的可能性、廠商的技術能力及信用。設計團隊將每一顆甘納豆比作「小小的日式點心」。

包裝解決了什麼問題？

甘納豆的客戶族群多為老年人，為了吸引更廣的客戶群，不得不設計出新的包裝形象，新的包裝設計也讓甘納豆成為武雄市的人氣伴手禮。

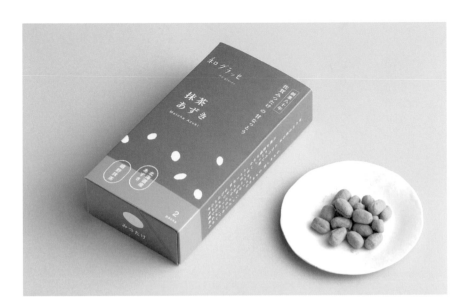

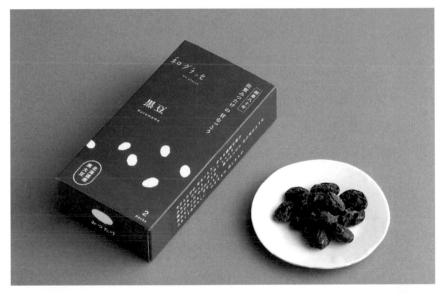

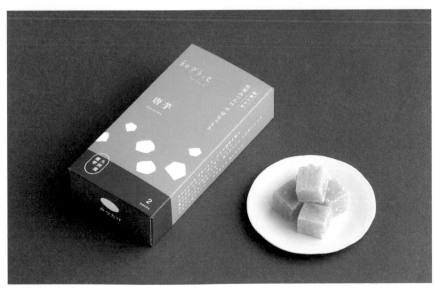

抹茶紅豆口味

C25 M60 Y30 K0 C40 M30 Y100 K0

黑豆口味

C73 M70 Y55 K12 C35 M88 Y60 K0

地瓜口味

C6 M30 Y85 K0 C64 M71 Y1 K0

② 產品是以單件加組合的形式（一組三件）銷售，因此配色上，需要確保產品無論單獨展示還是隨機組合都能和諧搭配，內包裝的配色採用日本的傳統色彩，充滿和風，使人聯想到日式的傳統甜點。

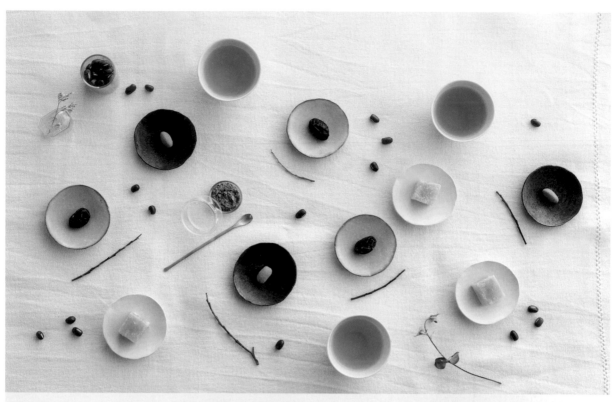

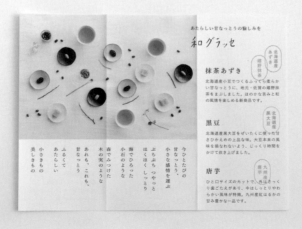

44

日本傳統色延伸

C42 M93 Y68 K6

燕脂是一種深而有光澤的紅色，含有黑色調，源於古代從中國引進的紅色化妝品的名稱。在中國，在朱砂製成的色素中加入羊脂肪，製成妝紅，所以「脂」字過去就是指妝紅。

C25 M70 Y53 K0

長春色是一種暗淡的灰紅色，原意為永恆的春天，這種顏色在大正時代開始流行，並因其沉穩的顏色而受到女性歡迎。

C64 M85 Y0 K0

本紫是用紫根染成的亮紫色，紫根染是一種傳統的「紫」染法。「本紫」這個名稱本來是用來區分「江戶紫」和「今紫」等紫色，最終成了一個顏色名稱。

C62 M41 Y83 K2

苔色是一種深澀的黃綠色，就像苔蘚，顏色名稱便來自苔蘚。它是平安時代就存在的歷史悠久的顏色，到了現代也很常見。

C0 M37 Y87 K10

山吹花是一種開著黃色花朵的植物，顏色名稱即源於山吹花鮮艷的黃色。自平安時代以來，山吹就被一直使用。

C100 M86 Y60 K45

褐色是一種很深的靛藍色，比海軍藍還要深，看起來像黑色。（編按：不同於中文，褐色〔かちいろ〕在日文中為靛藍色，漢字也可寫作「勝色」。因諧音「勝利」，為鎌倉時代武士偏愛的武具顏色）

POMGE蘋果酒與糖果

長野縣是日本主要水果產地之一。位於長野縣松本市的 POMGE 是一家紀念品
商店,主要銷售長野縣最受歡迎的蘋果,以及以蘋果為原料製成的蘋果酒、蘋
果糖。

客戶:Matsuzawa Co., Ltd.
設計公司:LIGHTS DESIGN
創意指導:Koichi Tamamura(LIGHTS
DESIGN)
藝術指導:Satoru Nakaichi(LIGHTS
DESIGN)
設計:Satoru Nakaichi(LIGHTS DESIGN)
插畫:Saki Souda

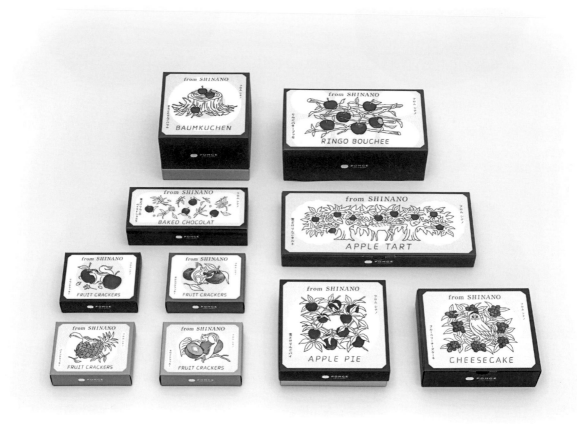

蘋果糖外包裝

設計概念
品牌名「POMGE」由法語單詞「pomme」(蘋果)和
「germe」(萌芽)組合,因此 LOGO 被設計成一個倒過
來、帶著信州樹木「萌芽」的蘋果圖案,寓意克服嚴酷的
冬天,在春天冰雪融化時茁壯成長。糖果包裝的設計主題是
「森林裡的豐收」,包裝上的每一幅插畫都描繪了信州森林
裡歡快的景象,表達了動植物的活力和每一個水果的新鮮。

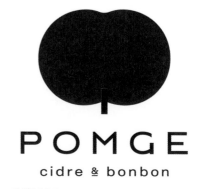

品牌LOGO

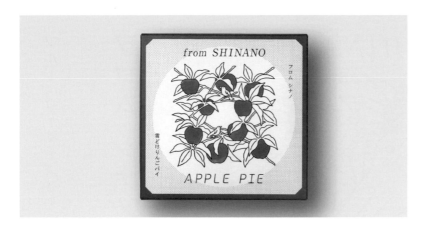

蘋果派、蘋果塔主色

C0 M95 Y100 K0

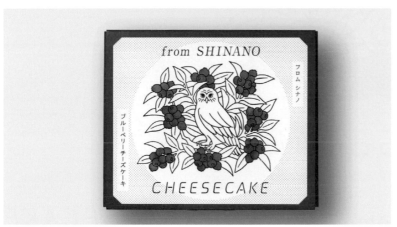

起司蛋糕主色

C85 M65 Y0 K0

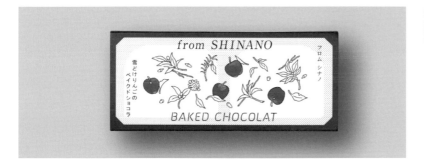

烤巧克力主色

C30 M49 Y67 K40

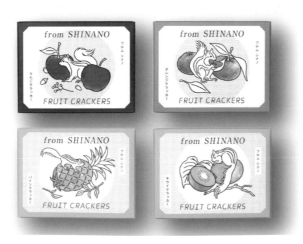

水果脆餅主色

C0 M95 Y100 K0	C0 M48 Y92 K0
C5 M18 Y90 K0	C32 M5 Y75 K0

① 包裝採用三色，一個主色配黑白插畫，而灰色作為白色與彩色的一個過渡色，增加層次，加上外圍的網格細節，相比於純色更加有設計感。

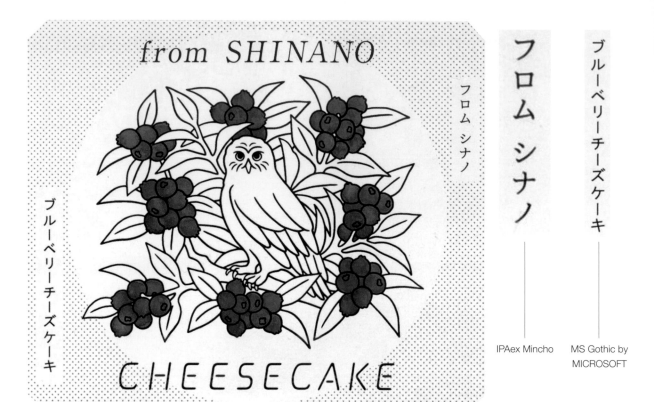

ブルーベリーチーズケーキ

フロム シナノ

ブルーベリーチーズケーキ

IPAex Mincho

MS Gothic by MICROSOFT

② 糖果包裝選用了四種不一樣的字體，分別為 Morisawa 造字公司的 A1 Mincho 和 Haruhi Gakuen、IPA 造字公司的 IPAex Mincho、MS Gothic，目的是讓設計看起來更生動有趣。

from SHINANO

Al Mincho

CHEESECAKE

Haruhi Gakuen

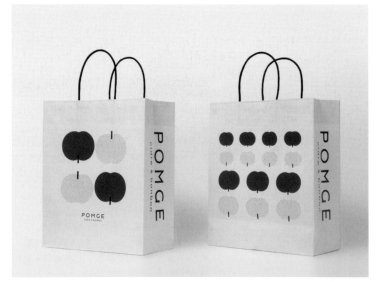

購物紙袋

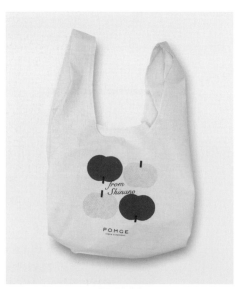

購物帆布袋

日本傳統色延伸

C97 M65 Y0 K0

又名青金石色，是帶紫色的鮮艷藍色。被視為珍貴的礦物，顏色鮮艷明快，主要產於波斯，經中國傳入日本。

C56 M13 Y77 K0

鶸萌黃是帶黃的綠色，從江戶時代中期開始被廣泛使用。

C2 M11 Y75 K0

油菜花色是像油菜花一樣明亮的黃色，也叫「菜花籽色」。油菜花是十字花科，在日本被用作榨菜籽油和觀賞用途。此外，它經常出現在文學作品中，是春天場景令人熟悉的標誌植物，廣受歡迎。

C55 M66 Y75 K14

像煎茶一樣的深棕色。一提到煎茶，你可能會想到綠色，但由於它最初是烤的，所以它其實是棕色的。這種顏色也被稱為煎茶染色，因為它真的是用煎茶來染色。

C0 M72 Y63 K7

鉛丹是一種亮橙色，又略帶紅色氧化鉛的感覺。又稱公明丹、紅鉛。鉛丹被用作神社、寺廟以及建築物的底漆，因為它具有防鏽功能，並且因為是紅色而受到推崇。它也被稱為古老的顏料之一。

C0 M49 Y72 K0

萱草色是明亮的黃橙色，它源於萱草的花色，是自古流行的顏色名稱。在古代，萱草也被稱為「忘憂草」，傳說萱草花是一種讓人忘記分離悲傷的花朵。

KIHACHI STYLE 糕點系列

KIHACHI STYLE 是為迎合顧客珍惜某人的感覺，滿足送禮的場景，由糕點師將其「成分」和「配方」的潛力充分發揮而精心打造的甜品系列。現代的華麗包裝，讓人聯想到「給予」以及「被給予」的幸福。無論是休閒送禮，還是特別的禮物，或是送給心愛的人，KIHACHI STYLE 都能滿足。2019 年，糕點店 KIHACHI 決定整理產品線，縮小 KIHACHI STYLE 陣容，只留下最暢銷的產品。KIHACHI 將這種美味的糖果包裝，重新提升一個級別。

客戶：SAZABY LEAGUE, Ltd. IVY COMPANY
設計公司：DODO DESIGN
藝術指導：Dodo Minoru
設計：Fujii Chihiro
插畫：akira muracco

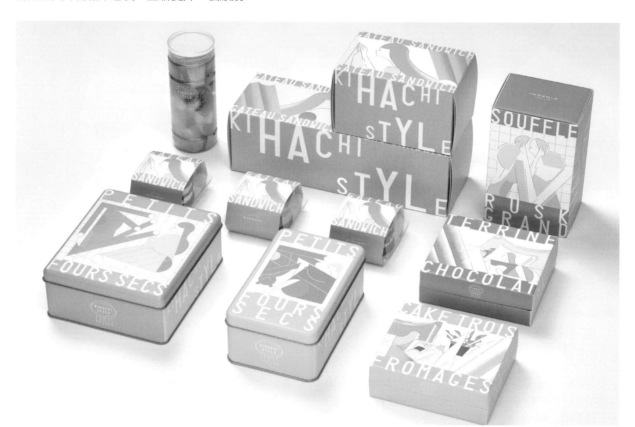

設計概念

包裝上的插畫，是受到 Art Déco 藝術運動（如畫家查爾斯·馬丁〔Charles Martin〕、泰雅〔Thayaht〕）的啟發而創作的藝術畫作，曾在插畫師 Akira Muracco 的 2019 年個人作品展覽中展出過。品牌方認為這些畫作非常符合品牌的調性，要求用在 KIHACHI STYLE 系列中。

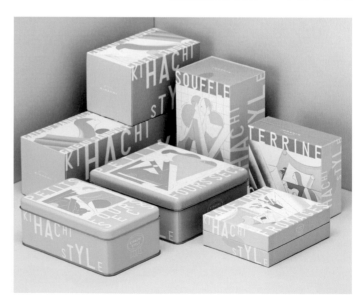

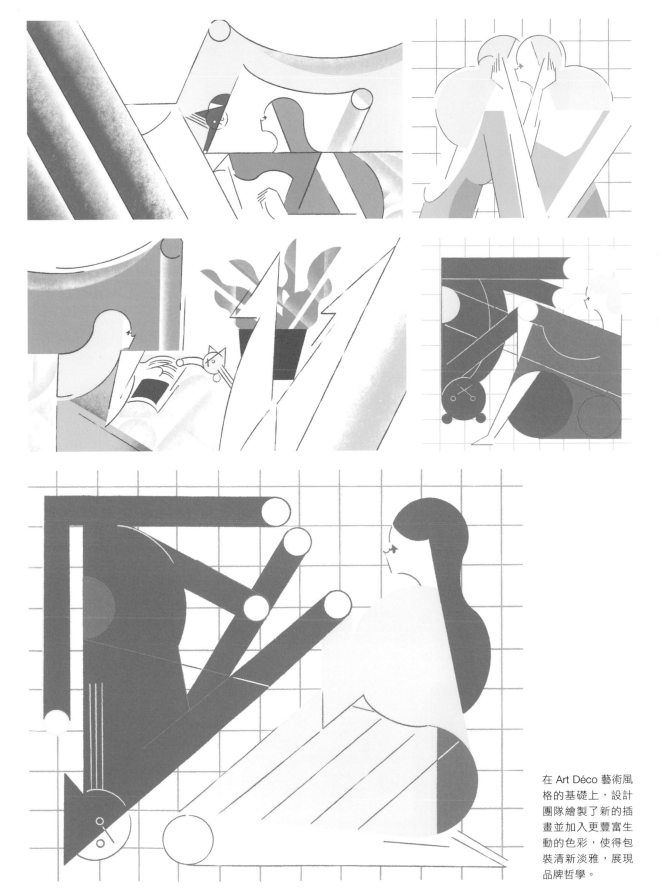

在 Art Déco 藝術風格的基礎上，設計團隊繪製了新的插畫並加入更豐富生動的色彩，使得包裝清新淡雅，展現品牌哲學。

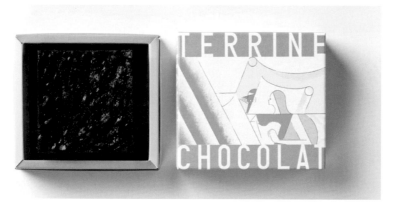

C5 M36 Y3 K0

C3 M45 Y25 K0

C2 M30 Y25 K0

C38 M4 Y30 K0

C4 M30 Y34 K20

C3 M16 Y60 K0

C31 M4 Y2 K0

日本傳統色延伸

C5 M20 Y38 K15

砥粉是帶微紅色調的淡黃色，有點接近我們皮膚的顏色。顧名思義，它是一種顏料的名稱，源於用磨石磨刀時產生的粉末。磨粉不僅用於磨刀，還用於木具的修飾和漆器的底漆，在日常生活中很常見。

C73 M20 Y0 K0

一種明亮的淺藍色，來自清晨盛開的植物「露草」的花朵，是蒲公英科的一年生植物，在日本各地的路邊和溪流岸邊成簇生長。這種顏色是用花葉汁在布上摩擦染成的。

C16 M15 Y52 K0

蒸栗色是一種淡黃綠色的顏色。一想到栗子，大家往往會想到紅褐色的外皮「栗色」，但蒸好的栗子顏色同樣漂亮。蒸栗就是煮熟的栗子飯中間出現的美味栗子的顏色。

C52 M0 Y20 K0

白群是柔和的白藍色。它的來源藍銅礦是一種礦物顏料，透過將礦石粉碎成更細的粉末研製而成。

C2 M43 Y3 K0

撫子色是一種淡紅色，帶有輕微的紫色調。撫子是石竹科多年生植物，是「秋季七草」之一。

日式煎茶

在 2013 年的時候，KURASU 還只是個銷售日本商品的線上選物平台，直到 2016 年，第一家實體店正式在日本京都成立，為顧客提供咖啡產品和服務。「KURASU Tea by YUGEN」是 KURASU 旗下的茶葉品牌，茶葉是從當地農場手工採摘，並透過手工加工包裝再進行銷售，這是其中一款「煎茶」產品的包裝設計。

客戶：Kurasu Kyoto
設計公司：Studio Miz
創意指導：Miz Tsuji
藝術指導：Miz Tsuji
設計：Miz Tsuji
攝影：Ai Mizobuchi

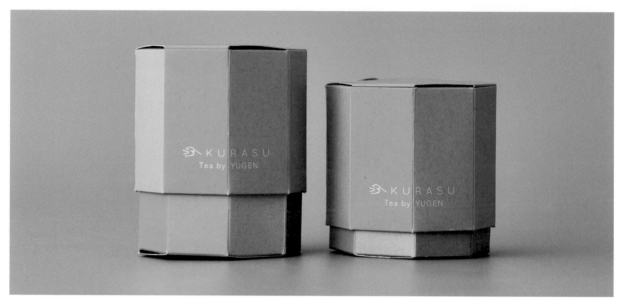

包裝平面圖

簡易茶葉勺

① 這款包裝只用了一個顏色，設計師在印刷時透過網點的疏密來形成綠色深淺度的變化，達到豐富的色彩層次，同時也節約成本。是非常巧妙的設計方法。

② 標籤牌的設計透過三個壓痕，做成一個 50g 茶葉量的簡易茶葉勺子。背面標明茶葉的特點和沖泡須知。

設計概念

該包裝的設計靈感來自於日式傳統茶葉罐。茶葉罐通常是金屬材料製成，但為了展現手工感，設計師選用塗布卡紙來製作，而且沒有加入任何圖案或插畫元素，只用了一種顏色的不同色調，這樣不僅可以降低製作成本，還可以很大程度地傳達日式設計的標誌性特點——極簡主義。

包裝解決了什麼問題？

以前當地有很多茶葉鋪，人們可以買到好茶，但是現在很多都已經關門了。因此該包裝設計的主要目的，是希望人們能享受到日本各地小農場種植的高品質日本茶，透過這樣的包裝設計，提升大家在日常生活細細品茶的慾望。

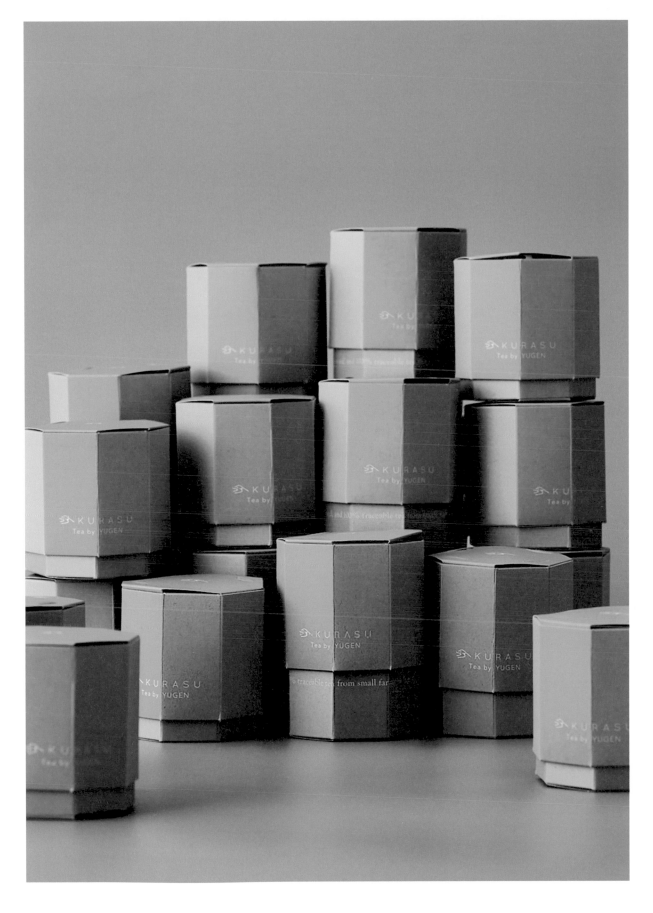

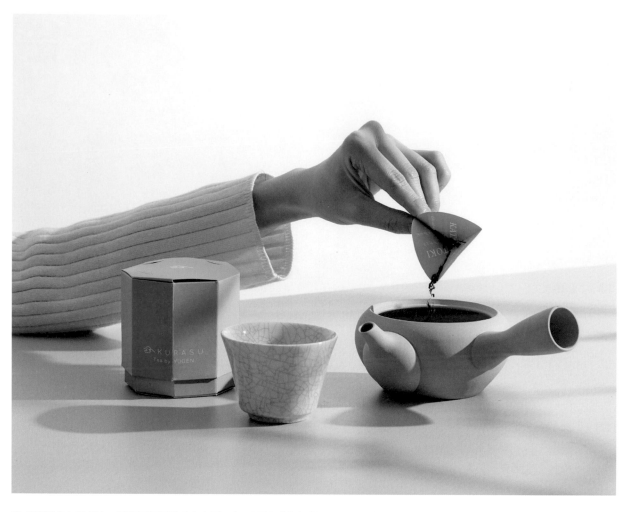

③ 八邊形的包裝紙盒，透過不同網點疏密印刷，每一面都形成色彩差異，靈感來自於茶葉的每一片葉子都不一樣的印象。

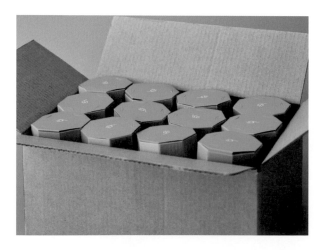

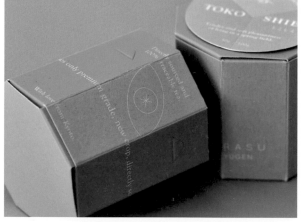

④ 包裝採用瓦楞紙外盒保護。

日本傳統色延伸

裏柳

C36 M10 Y45 K0

裏柳是一種很淺的黃綠色，來自柳葉背面的顏色。植物葉背顏色往往比正面白，尤其是葛根和柳葉的背面。裏柳在日本已被長期使用。

白綠

C44 M0 Y37 K0

白綠色是由礦物孔雀石製成的礦物顏料色，名字中的「白」顧名思義，整體呈淺綠。

若竹色

C68 M13 Y59 K0

這是一種像嫩竹一樣強烈的綠色。

苗色

C57 M1 Y72 K0

苗色是像稻苗一樣的淡綠色。自平安時代以來，就被用作夏季的顏色。

青竹

C92 M28 Y67 K0

青竹色是一種明亮的深綠色，帶有清晰的藍色調，類似於生長中的竹子。

青丹

C76 M51 Y75 K12

青丹是一種偏暗的黃綠色，就像過去用於顏料和化妝品的顏色，「丹」是土壤的意思，指的是綠色土壤。

老竹色

C71 M46 Y60 K2

看起來像根古老竹竿的灰綠色。

松葉

C80 M55 Y79 K20

松葉色是一種深而澀的綠色，像松針一樣。又名「松針色」，是一個古老的色名。

青瓷

C61 M14 Y34 K0

一種柔和的藍綠色，像中國唐代誕生的藍色瓷器。

甘露牌糖果

擁有超過百年歷史的甘露牌（Kanro），生產和銷售各種糖果，最近研發了新的製糖工藝，透過在製作過程中混入空氣，使細小的氣泡進入材料內部，從而生產出質地柔軟、輕盈的「氣泡軟糖」。不同於自家的其他軟糖產品，這款氣泡軟糖口感更硬、更耐嚼，因此需要一個全新的糖果造型和包裝設計，以突出自身的賣點。

客戶：甘樂股份有限公司（Kanro Inc.）
設計公司：nendo
設計師：Midori Kakiuchi / Sherry Huang
攝影師：Akihiro Yoshida

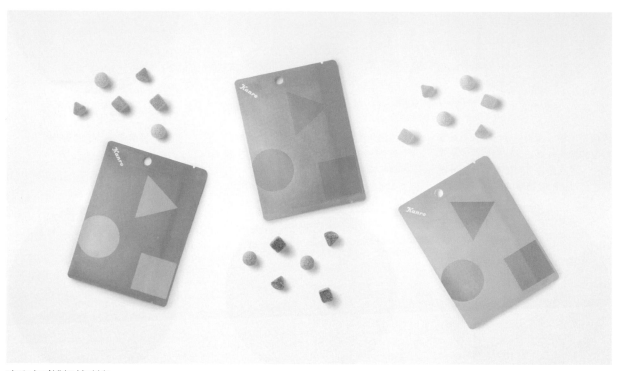

photo by Akihiro Yoshida

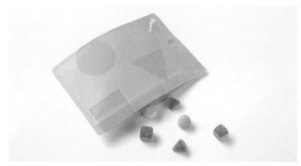

photo by Akihiro Yoshida

photo by Akihiro Yoshida

設計概念

軟糖被製作成三種形狀，分別是球形、圓錐形和立方體，帶有不同程度的嚼勁，但口味是一樣的，並在同一包裝中混合銷售。設計團隊採用了標準的小袋，將拉鍊封口設置在袋子的側面，而不是頂部，寬口和淺袋風格使糖果在開封後更容易被取出，同時把包裝做成可垂掛在零售展示鉤上的樣式，以便減少占用空間。

包裝解決了什麼問題？

包裝的正面只有圓形、三角形和方形這三種表達軟糖形狀的圖案，以及傾斜45度的 Kanro（甘露牌）標誌，無論是垂直陳列在商店還是水平放置食用，都可以輕鬆閱讀。此外，考慮到袋子可能會被側放在桌面或其他平面上，透過降低高度、增加底座的寬度，包裝的反面被設計成可直立起來的樣式，這使得產品更容易直立存放在辦公室的抽屜內或其他用來分享糖果的地方。

photo by Akihiro Yoshida

① 整個產品從包裝的圖形到糖果的
造型，都採用三角形、正方形、圓形
這三種最基礎的圖案，能給消費者建
立最簡潔和直觀的產品印象。

photo by Akihiro Yoshida

photo by Akihiro Yoshida

C8 M20 Y0 K0

C56 M7 Y29 K0

C9 M40 Y27 K0

C27 M9 Y84 K0

C37 M3 Y71 K0

C8 M20 Y0 K0

② 設計師採用三種不同的色彩來進行包裝設計，主要目的是區分糖果口味。同時因為每包糖果在同一色調下，不同嚼勁的糖果都是混裝，所以區分色彩也能給消費者增加產品豐富度的印象。

日本傳統色延伸

C38 M60 Y0 K0

紅藤是淡紫色，紫紅色的衍生色，是用靛藍輕微染色後覆蓋紅花而成，在江戶時代後期特別流行。「紫紅色」作為和服顏色非常適合中年人，而紅藤則被認為更適合年輕人。

C85 M35 Y50 K0

青碧是一種略暗的藍綠色。顏色名源於中國古代的玉石，後來常被用作僧人的服裝顏色。

C32 M15 Y85 K0

鶸是與小鳥羽毛相關的顏色名稱，是一種明亮的強烈黃色調。鶸是雀科的一種小鳥，比麻雀還要小一號，在北海道有繁殖。鶸被認為是鎌倉之後出現的顏色名。

C2 M45 Y27 K0

鴇是一種蒼白柔和的粉紅色，略帶黃，類似於朱鷺的羽毛。

C70 M23 Y86 K0

萌黃是一種黃綠色，看起來像早春發芽的嫩葉。這是從平安時代開始使用的傳統顏色名稱，也被稱為「萌木」。它是象徵青春的顏色，就像年輕的綠樹，在平安時代是年輕人非常喜愛的顏色。

C43 M51 Y0 K0

薄色是用山茶鹼液或明礬，與紫根結合染成的淺紫色。

薑汁啤酒

前田新一是一家日本餐館的老闆兼廚師，他曾在澳洲生活，一直對當地的薑汁啤酒情有獨鍾。回到日本後，他想讓更多的日本人喝到薑汁啤酒，於是利用薑、檸檬、紅辣椒和其他有機香料研發了薑汁啤酒，薑汁啤酒品牌「HAKKO GINGER」由此誕生。

客戶：DFH (Delicious From Hokkaido)
設計公司：NEW Inc.
創意指導：Norio Kurauchi
藝術指導：Yuichiro Ishizuka

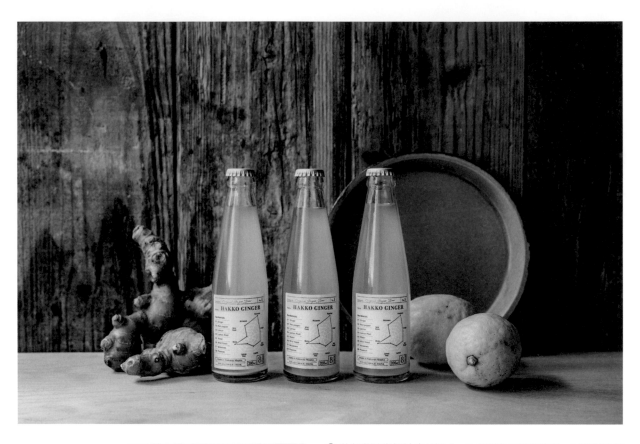

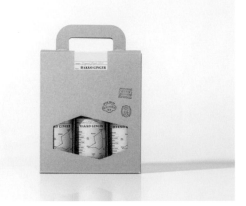

① 外包裝特意設計成手提式，方便消費者購買帶走。包裝鏤空的地方剛好能看到酒瓶的標籤，既清晰又顯眼。

設計概念
品牌名稱「HAKKO GINGER」源於日文「發酵」的羅馬拼音「HAKKO」一詞，也有「八」的含義，因為這款飲料除了七種有機配料，還添加了「激情」發酵而成，具有自然香氣、強烈辛辣味和溫和的甜味。

包裝解決了什麼問題？
薑汁啤酒在國外是日常的無酒精飲品，然而在日本並不常見。該產品主要以「薑汁汽水」的形式銷售，因此設計目的是做出能引人注意的標籤，激起購買欲，同時告訴消費者，這是一款健康的飲料。

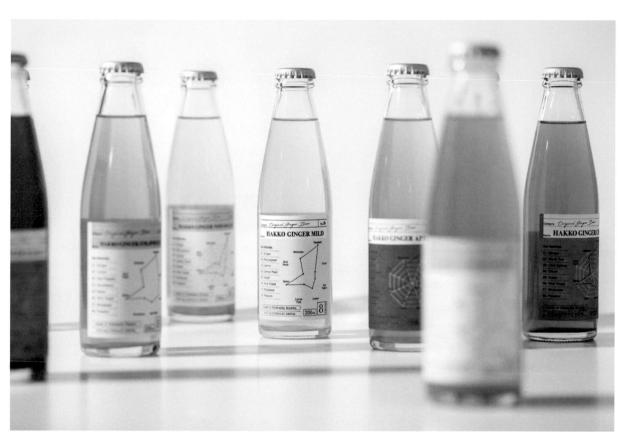

② 包裝設計表達了「發酵」的健康益處。每一種口味都有一個成分表以及一個顯示成分含量的雷達圖,清楚顯示了八種成分及其占比。其中「激情」(Passion)這一成分以幽默的方式從雷達圖中「跳」了出來,設計團隊希望以這樣的方式讓飲用的人感到心情愉悅。

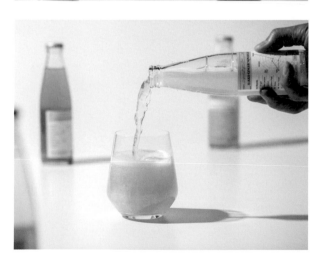

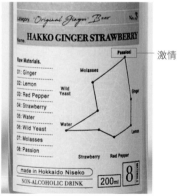

成分表

③ 字體選用了像藥瓶上使用的標準無襯線字體,排版以功能性圖像為主。

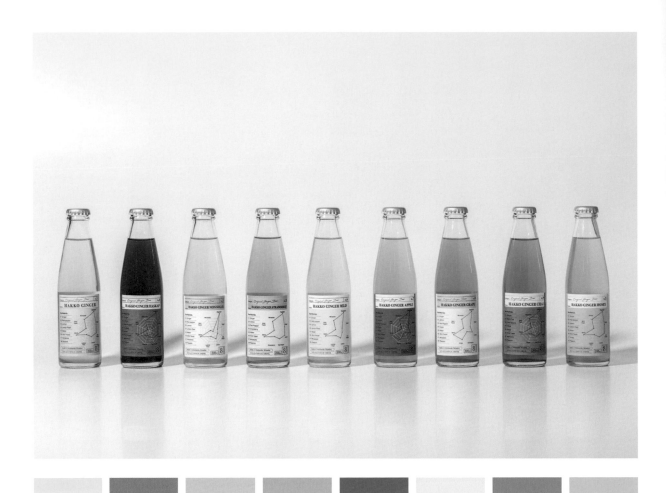

C6 M2 Y93 K0	C27 M45 Y0 K0	C4 M19 Y36 K0	C0 M33 Y10 K0	C0 M69 Y55 K0	C12 M0 Y31 K0	C10 M45 Y62 K0	C0 M18 Y93 K0	

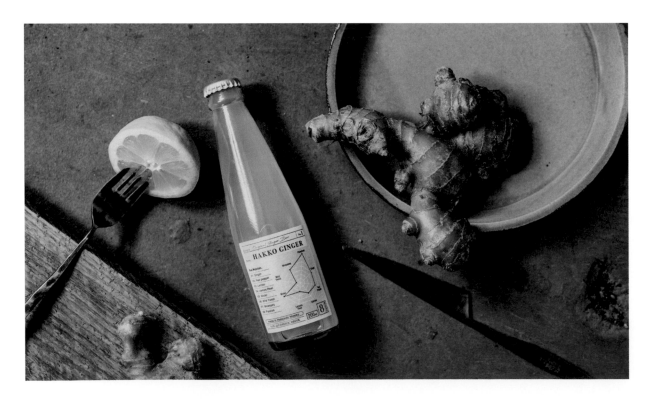

日本傳統色延伸

淡黃

C0 M17 Y53 K0

淡黃是用甘安草和鹼液染成的淡黃色，它是一個古老的顏色名稱。

藤紫

C58 M60 Y0 K0

藤紫是一種明亮的藍紫色，來自紫藤花，是比紫紅色更強烈的紫色。

薄香

C0 M34 Y60 K0

薄香是淡黃褐色，用丁香作為染色原料，所以帶有淡淡的香味，在薰香流行的平安時代，很受歡迎。

配色

一斤染

C0 M48 Y15 K0

一斤染是用一斤紅花染料對絲綢染色製成的淡桃紅色。在平安時代，深色的紅花被列為「禁色」，未經天皇許可禁止佩戴。但是，像一斤染這樣的紅色則允許使用，所以這種顏色在當時十分流行。

珊瑚朱

C0 M65 Y58 K0

珊瑚朱色是一種明亮的橙紅色，來自紅色珊瑚石的顏色。自古以來，珊瑚石就被加工成髮飾、髮簪等配飾和飾品。

麹塵

C37 M23 Y63 K0

麹塵是一種像黴菌一樣的淺黃綠色，是日本天皇慣用的袍色，在特殊的節日、舞會等場合穿著。

鬱金

C3 M29 Y88 K0

鬱金又名薑黃，是一種鮮黃色，用薑黃草的根部染色而成。江戶時代初期，人們偏愛艷麗的色彩，繼紅色的「緋」之後，鬱金也變成流行色，用於染錢包和包袱巾等等。

代赭

C38 M67 Y82 K3

代赭是棕黃色或棕紅色，來自赭石。在現代，它仍用於染色織物。

茶之庭

靜岡縣的掛川市是日本著名的茶葉生產地區之一。位於掛川市的佐佐木茶葉公司（Sasaki Green Tea Company）已經營運上百年，是一家歷史悠久、深受人們喜愛的茶葉製造商。2021 年，他們開設了一家集零售和咖啡館於一體的商店——茶之庭（茶の庭），這是茶葉商品的包裝設計。

客戶：佐佐木茶業
藝術指導：Misa Awatsuji / Maki Awatsuji
設計：Yuu Itou / Akiko Nishino

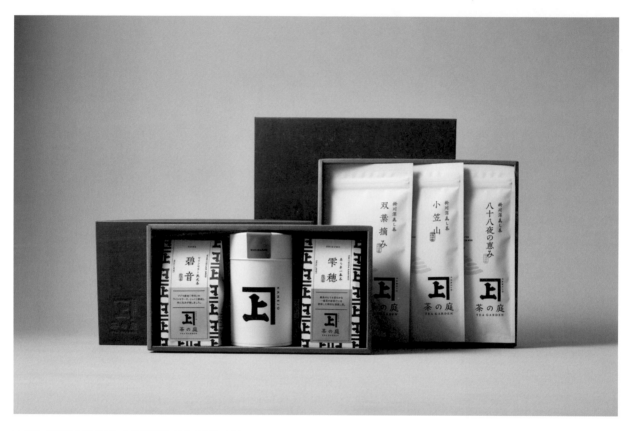

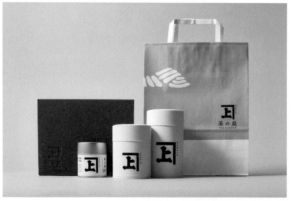

① 主包裝以黑色的「KANEJO」標誌為基礎，延伸出重複性圖案元素，應用在包裝設計上。

品牌標誌

設計概念

「茶之庭」是一個以茶為中心享受悠閒時光的空間。標誌以佐佐木製茶的商號「KANEJO」作為象徵符號，每一筆、每一畫都傳遞茶葉構成的柔和印象。包裝設計強調了傳統與現代的融合，「KANEJO」意為用心、認真工作，傳達出每一份茶葉都是經過精心製作的一道「菜」。

包裝解決了什麼問題？

日本正在遠離綠茶，便利商店出售各種各樣的飲料，令人們享受茶葉泡茶的機會越來越少。因此，無論是自己享用還是作為禮物贈送，包裝的設計需要讓年輕一代更容易接受，在保持老顧客要求品質的同時，融入了新的現代設計元素。

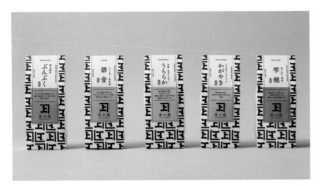

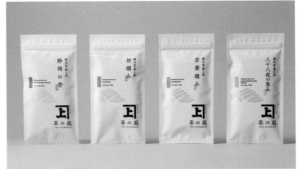

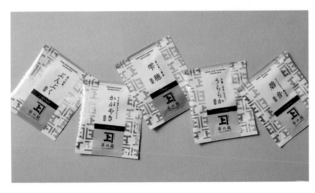

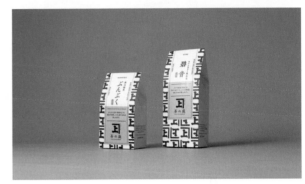

C51 M44 Y53 K0	C57 M29 Y19 K0	C53 M22 Y60 K0	C33 M29 Y95 K0
C61 M47 Y11 K0	C23 M45 Y13 K0	C38 M19 Y65 K0	C24 M19 Y52 K0

② 茶葉的內外包裝利用品牌標誌重複排列的方式進行設計,再透過顏色區分不同的茶葉,整體統一。

日本傳統色延伸

空色
C72 M13 Y7 K0

空色就是天空的顏色,帶淺紫色,讓我們想起陽光明媚的白天。空色是一個由來已久的顏色,自明治時代以來,還成為文學作品的最愛,得到更廣泛的應用。

玉子
C0 M29 Y74 KU

玉子是一種類似蛋黃的亮黃顏色,是從江戶時代初期就已出現的染布色,與「薄卵色」都是和雞蛋相關的顏色,但薄卵是蛋殼的顏色,玉子則是蛋黃的顏色。

利休茶
C57 M50 Y70 K3

利休茶是種偏綠的淺棕,就像褪色的綠茶。顏色名稱由來據說是室町／桃山時代的茶道大師「千利休」很喜歡這種顏色,因而得名。

梅幸茶
C57 M38 Y63 K0

梅幸茶是一種含有淡綠色的茶色。源自歌舞伎的偉大代表人物「尾上菊五郎」最喜歡的顏色,顏色名稱來自菊五郎的俳名「梅幸」。

白鼠
C31 M23 Y28 K0

這是種明亮的鼠色,像銀色般優雅,類似「銀白」。來自江戶時代中期的色名,它是《墨之五彩》「炭、深、重、輕、清」中最淺的「清」色,表示墨的淺。

藤鼠
C69 M56 Y17 K0

這是種藍紫色,帶有平靜的氛圍。從江戶時代中期作為女性和服的底色開始流行。

桃
C0 M55 Y19 K0

桃色是用桃花輕輕染成的顏色。它的起源很古老,在《萬葉集》中已經可以看到關於「桃子」的描述。

柳茶
C52 M7 Y73 K0

柳茶是一種略呈灰色的黃綠色,是江戶時代中期誕生的顏色名稱,它的柔和讓人聯想到柳芽的顏色。

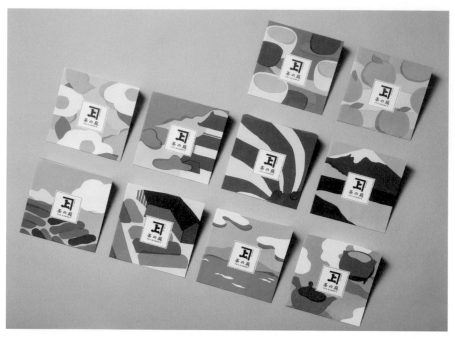

C39 M15 Y80 K0	C65 M29 Y100 K0
C22 M41 Y88 K0	C35 M26 Y92 K0
C19 M20 Y67 K0	C24 M49 Y44 K0
C24 M49 Y1 K0	C32 M82 Y58 K0
C84 M70 Y24 K0	C95 M85 Y39 K4
C49 M90 Y89 K20	C84 M24 Y94 K0
C54 M19 Y15 K0	C62 M82 Y74 K38

C17 M27 Y7 K0	C38 M90 Y80 K4	C29 M47 Y15 K0	C18 M16 Y55 K0	C25 M62 Y82 K0	C32 M31 Y84 K0
C53 M17 Y44 K0	C71 M65 Y56 K11	C53 M11 Y13 K0	C91 M88 Y27 K0	C41 M43 Y9 K0	C71 M98 Y56 K29

③ 對於更實惠的產品如茶包，
則採用相關插圖和配色的方式
設計。

日本傳統色延伸

棟色

C42 M42 Y0 K0

棟色是一種淡藍紫色，來自初夏開花的棟科落葉喬木。

紫苑

C55 M58 Y1 K0

紫苑是一種淺紫色，略帶藍色調，來自紫苑花的顏色。紫苑花是菊科多年生植物，因秋天開出美麗的花朵而受到喜愛，平安時代，人們特別喜歡在秋天穿著紫色。

葡萄

C71 M89 Y48 K12

葡萄色是一種深紫紅色，像葡萄的成熟果實。在王朝文獻中頻繁出現，自古為宮廷的人們所熟悉的顏色之一。

黃丹

C0 M72 Y90 K0

這是種偏鮮紅的橙色，是太子袍的顏色，大寶元年（701年）作為染色名稱出現在大寶律令中，列為「禁用色」。這意味黃丹代表太陽之色，代表最終登皇的太子。

真朱

C35 M85 Y70 K2

真朱是紅的一種，帶有輕微的黑。

小豆

C48 M78 Y66 K10

這是種棕紅色，類似紅豆的顏色。自江戶時代以來就被用作顏色名稱，經常與近似的「小豆茶」色和「小豆鼠」色一起用於和服製作。

海老茶

C55 M77 Y68 K27

海老茶是一種類似於日本龍蝦的顏色，呈紅褐色或紫暗紅色。明治中後期之後，成為女性褲子和裙子的常用顏色。

青綠

C88 M0 Y53 K0

青綠是一種藍綠色，接近花田色的綠，在靛藍上夾雜著少量的黃蘗。

蟲襖

C89 M55 Y67 K17

一種深藍綠色，來自玉蟲的顏色。玉蟲是甲蟲的一種，翅膀能根據光線照射角度反射出綠色或紫色的光，如彩虹般絢爛。

鐵色

C90 M63 Y66 K30

鐵色是一種深藍綠色，類似於鐵被燒過的表面。

千歲茶

C77 M61 Y70 K30

千歲茶是深綠褐色。在江戶時代，有各種中性色可供選擇，所謂「四十八茶一百鼠」，其中就包括千歲茶。

藍墨茶

C86 M72 Y68 K47

一種帶靛藍色調的深灰色。

新橋

C95 M31 Y30 K0

新橋是帶有亮綠色調的藍色。它在明治時代中期傳入，直到大正時代成為高度流行的顯色。

紺青

C100 M85 Y15 K0

紺青是一種深沉優雅的藍色，帶有紫色的色調，源於顏料「紺青」。飛鳥時期從中國傳入，奈良時代用於佛像和繪畫的著色。

瑠璃紺

C100 M85 Y39 K4

瑠璃紺是帶深紫色的藍，是一個傳統的顏色名稱，用於佛像頭髮，在江戶時代作為袖子的顏色很受歡迎。

縹

C100 M60 Y41 K2

縹是一種由來已久的靛藍染色名。

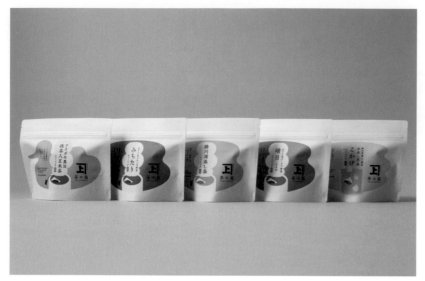

C27 M25 Y70 K0

C36 M55 Y69 K0

C36 M14 Y73 K0

C54 M63 Y100 K13

C60 M30 Y36 K0

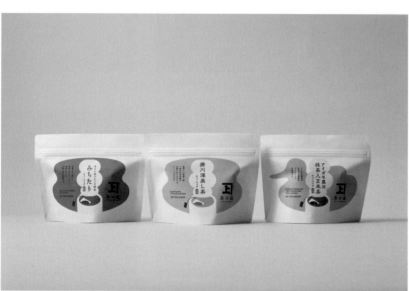

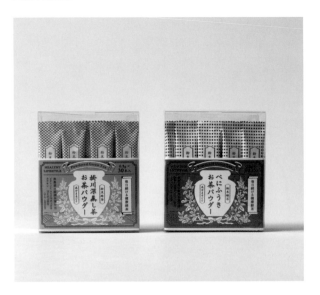

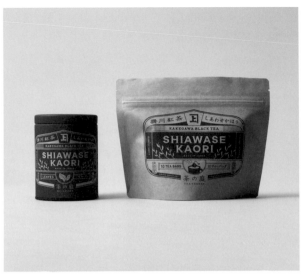

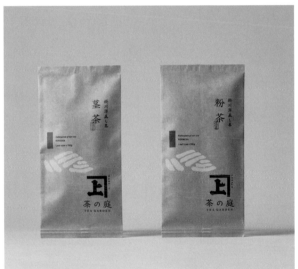

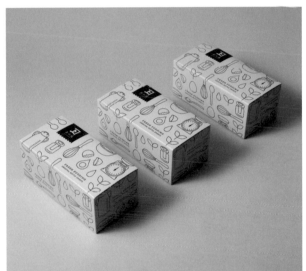

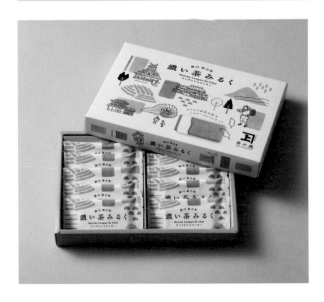

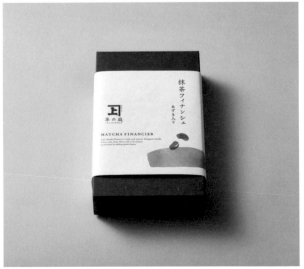

THE CAMPUS 品牌和包裝設計

日本國譽（KOKUYO）創於 1905 年，是日本最大的辦公用品供應商，為了給予員工及其他人一個工作和娛樂共享、輕鬆度過時光的空間，打造出實驗場所「THE CAMPUS」。空間內建有休息區、公園、商店、咖啡館等開放式環境，這是品牌形象及文創產品的包裝設計。

客戶：KOKUYO Co., Ltd.
設計公司：YOHAK_DESIGN STUDIO
藝術指導：Taku Sasaki / Aki Kanai
設計：Taku Sasaki / Aki Kanai

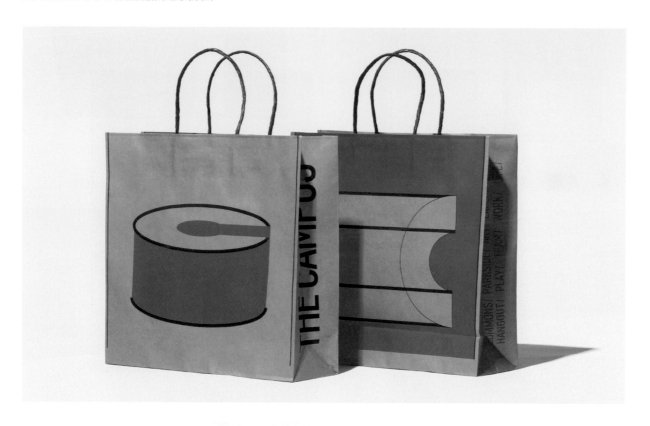

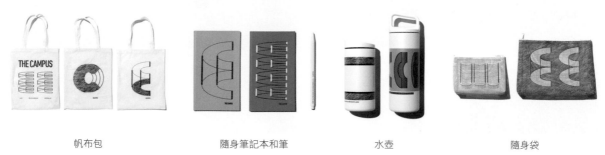

帆布包　　　　　　隨身筆記本和筆　　　　　水壺　　　　　隨身袋

① 設施名稱的首字母「C」被立體圖像化，表現了空間和場所的展開。同時，圖案也被設計成各種形狀，靈活運用在不同的物料上。

設計概念
來自國譽的背景設計團隊，透過立體圖案和顏色來表達這個場所不斷變化的理念。

配色靈感
過去，粉紅色常被認為是女性化的色彩，因此很少用在辦公室。但是設計團隊認為，粉紅色是能讓每個人輕鬆暢談的顏色，它溫和且溫暖，與這個自由、開放的實驗場所完美契合，透過調整顏色的構成和布局，粉紅色也能變為中性色，呈現新事物開始的印象。

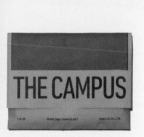

品牌主配色

CO M78 YO KO

CO M44 Y21 KO

C30 M94 Y96 KO

② 整體設計以紅色系為基調，相似色的搭配也能營造一種和諧、輕鬆、悠閒的氛圍，拉近公司、人和城市之間的距離。

日本傳統色延伸

躑躅

CO M80 Y3 KO

薄紅

CO M64 Y26 KO

紅

CO M100 Y65 K10

躑躅即杜鵑花，是一種明亮的紅紫色。躑躅是古老的色彩，名稱自平安時代就已出現。杜鵑花的顏色雖有白、紅、黃、紫等多種顏色，但躑躅色一般是指這種紅紫色。

淺而略帶暗淡的紅色。一般用來描述暗紅的色調，代表從接近粉紅色到紅色強烈顏色的過渡。

紅色是紅花深染而成的鮮紅色，它是平安時代的一個顏色名稱。有光澤的深紅色在平安時代深受人們的喜愛，但紅花染色非常昂貴，只有貴族才能穿得起。

THE CAMPUS

PARK/ SHOP/ LIVE OFFICE/ COFFEE STAND/ SHOWROOM/ LIBRARY/ STUDIO/ LAB/ COMMONS/ PARKSIDE/ ART/ EXPERIMENT/ HANGOUT/ PLAY/ TEAM/ WORK/ LIFE/

WWW.THE-CAMPUS.NET 1-8-35 KONAN, MINATO-KU, TOKYO 108-8710, JAPAN KOKUYO CO.,LTD

THE CAMPUS

1-8-35 WWW.THE-CAMPUS.NET KOKUYO CO.,LTD.

配色

THE CAMPUS

THE CAMPUS

PARK/ SHOP/ LIVE OFFICE/ COFFEE STAND/ SHOWROOM/ LIBRARY/ STUDIO/ LAB/ COMMONS/ PARKSIDE/ ART/ EXPERIMENT/ HANGOUT/ PLAY/ TEAM/ WORK/ LIFE/

配色

WWW.THE-CAMPUS.NET 1-8-35 KONAN, MINATO-KU, TOKYO 108-8710, JAPAN KOKUYO CO.,LTD.

THE CAMPUS

THE CAMPUS

PARK/ SHOP/ LIVE OFFICE/ COFFEE STAND/ SHOWROOM/ LIBRARY/ STUDIO/ LAB/ COMMONS/ PARKSIDE/ ART/ EXPERIMENT/ HANGOUT/ PLAY/ TEAM/ WORK/ LIFE/

1-8-35　　　WWW.THE-CAMPUS.NET　　　KOKUYO CO.,LTD.

配色

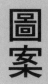

圖案

包裝上的插圖／圖案，包括我們熟悉的品牌 LOGO，以及裝飾輔助用的圖案。大部分的快速消費品牌，依然在強化 LOGO 符號，而在日本包裝設計中，它卻逐漸被淡化，取而代之的是傳遞情感或氣氛的輔助圖案。

與品牌符號不同的是，這種與整體包裝融為一體的圖案元素，目的也許並不是讓消費者牢牢記住這個品牌，而是與他們產生直覺上的好感和情感上的交流，使消費者第一眼便喜歡上這個產品。而 LOGO，則退化成簡單的純文字，「隱藏」在產品資訊中了。

日本優酪乳「湯田牛乳」

這是日本岩手縣湯田牛奶公司（Yuda Milk）三年來推出的第一款新產品的包裝設計，該公司以高品質優酪乳而聞名。

客戶：湯田牛奶公司（YUDA MILK）
設計公司：minna
藝術指導：Mayuko Tsunoda / Satoshi Hasegawa
設計師：Mayuko Tsunoda / Satoshi Hasegawa

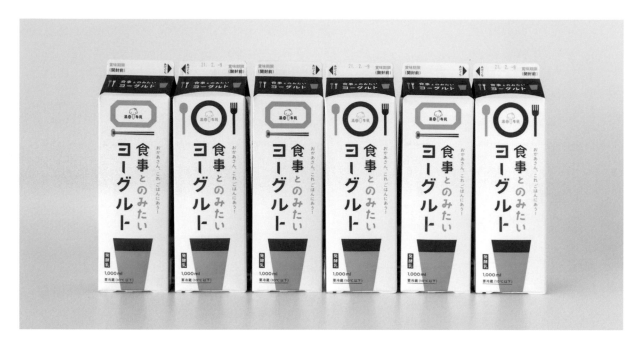

外包裝

設計概念

產品屬於質地輕盈、口味清淡的飲用型優酪乳。設計師將象徵餐飲的圖案放在品牌標誌旁最顯眼的位置，以清爽、簡潔、色調明快的版面設計，直觀地傳達出產品的標語兼賣點──「適合吃飯時飲用的優酪乳」。

包裝解決了什麼問題？

在日本，大多數零售優酪乳都是奶味濃郁、質感厚重，這款新推出的優酪乳卻與現有產品完全相反，它的口感清爽，因此，包裝主要呈現該產品最大的不同之處。產品資訊中也加入一些小插圖，不僅增強了包裝的趣味性，也使產品可以更有趣、可愛地出現在貨架或飯桌上。

②左右とも完全に押しひろげます　注ぎぐち　③手前に充分引き出してください

①両側に開いてください

食事とのみたい ヨーグルト

食事とのみたい **ヨーグルト** は、洋食、中華、和食など、さまざまな食事に合う「のむヨーグルト」です。こってりした料理を楽しむ時にもぴったり。食事の途中でのんでいただければ、程よい酸味と控えめな甘さが口をさっぱりさせてくれます。カレーや揚げ物、肉料理、パスタや餃子など、次のこってりがより美味しくなる「のむヨーグルト」なのです。あっさりした食事が多い朝にも、サラッとした口当たりの「のむヨーグルト」はぴったり。朝食の1杯から腸にビフィズス菌（BB-12）を届けます。おもたくないからスッキリゴクゴク飲めて、食事と一緒にたんぱく質やカルシウム、乳酸菌やビフィズス菌もとれるのです。のむからはじまる新しい食生活を、美味しく楽しみましょう。

湯田牛乳

食事とのみたい ヨーグルト

おかあさん、これ ごはんにあう！

発酵乳　1,000ml　要冷蔵（10℃以下）

食事とのみたい ヨーグルト

栄養成分表示（100mlあたり）	
エネルギー：74 kcal	炭水化物：10.4 g
たんぱく質：3.3 g	食塩相当量：0.1 g
脂質：2.1 g	カルシウム：105 mg

●種類別名称：発酵乳　●無脂乳固形分：8.3%
●乳脂肪分：1.8%　●原材料名：生乳（国産）、砂糖
●内容量：1,000ml　●賞味期限：上部に記載
●保存方法：10℃以下で保存してください。
●製造者：株式会社 湯田牛乳公社
　岩手県和賀郡西和賀町小繋沢55-138

◎開封後は冷蔵庫（10℃以下）で保存し、賞味期限に関わらずお早めにお召し上がりください。
◎開封前に良く振ってからお召し上がりください。

お問い合わせ　Tel:0197-82-2005
受付 9:00-16:00（土・日・祝日を除く）
ホームページ　www.yudamilk.com

紙パック 洗って開いてリサイクル
①洗って ②開いて ③乾かして

0 000000 000000

食事とのみたい ヨーグルト

おかあさん、これ ごはんにあう！

発酵乳　1,000ml　要冷蔵（10℃以下）

図案

包装平面圖

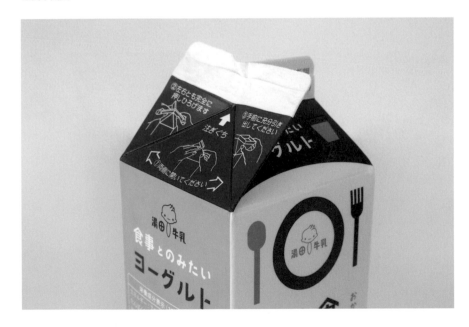

① 開口處用簡易的説明步驟圖，讓消費者看到如何輕鬆拆開。

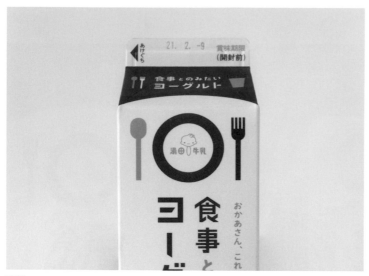

正面

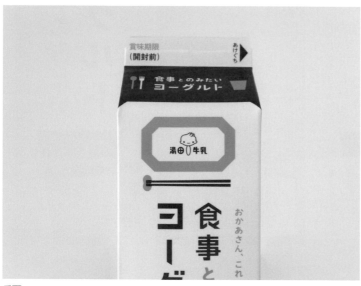

反面

② 通常標誌在包裝的正反面都是相同的，但是在這個包裝上，正反面的標誌被設計成不一樣的圖案，正面是紅色圓圈、勺子和叉子，代表西方餐飲文化；反面則是藍色方盤和筷子，代表東方餐飲文化，以表達此款優酪乳可以搭配不同類型的食物。

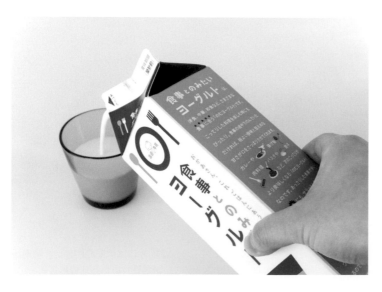

③ 包裝底部用杯子的圖案裝飾，讓人感覺到就像實際上把優酪乳倒出來一樣。

食事とのみたい ヨーグルト は、

洋食、中華、和食など、さまざまな食事に合う「のむヨーグルト」です。こってりした料理を楽しむ時にもぴったり。食事の途中でのんでいただければ、程よい酸味と控えめな甘さが口をさっぱりさせてくれます。カレーや 揚げ物 肉料理 パスタや 餃子 など、次のこってりがより美味しくなる「のむヨーグルト」なのです。あっさりした食事が多い朝 にも、サラッとした口当たりの「のむヨーグルト」はぴったり。朝食の1杯 から腸にビフィズス菌(BB-12)を届けます。おもたくないからスッキリゴクゴク飲めて、食事と一緒にたんぱく質やカルシウム、乳酸菌やビフィズス菌もとれるのです。のむからはじまる新しい食生活を、美味しく楽しみましょう。

圖案

④ 產品資訊並不像普通成分表只有簡單的文字說明，而是配合包裝形象加入一些小插圖，不僅增強包裝的趣味性，也使得產品可以更有趣、可愛地出現在貨架或飯桌上。

おかあさん、これ ごはんにあう！

食事とのみたい ヨーグルト

⑤ 包裝上的文案為標準字，邊緣被設計得較為尖銳，以表達優酪乳的新鮮和入口時濃郁的味道。

för ägg 的戚風蛋糕

för ägg 位於日本新瀉縣，是一家在經營家禽養殖場的同時銷售戚風蛋糕和其他烘焙點心的公司。設計公司 Sitoh 受邀，為其進行了品牌重塑設計。

客戶：för ägg
設計公司：Sitoh Inc.
藝術指導：Motoi Shito
製作：LABORATORIAN Inc.

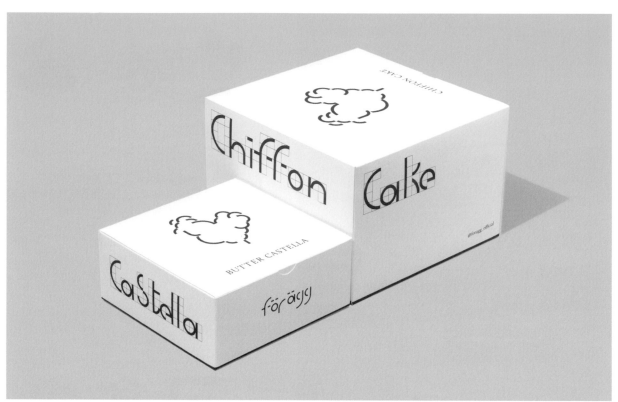

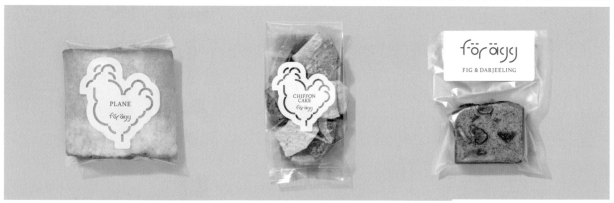

① 這款蛋糕店的外包裝採用披薩盒的結構，裡面裝的每一款蛋糕都單獨再用透明塑膠袋封裝。

設計概念
以簡單的設計表現從雞蛋被製作成戚風蛋糕的過程。設計師觀察到生產過程的變化，並以此為基底，打造出獨特的網格系統。

包裝解決了什麼問題？
希望能讓顧客產生新鮮感和期待，同時讓他們感受到商品的附加價值。

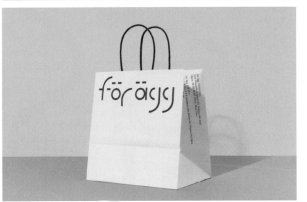

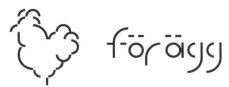

② 標誌是用碎裂的雞蛋殼作為靈感構成的母雞形象,品牌名稱的字體設計也是基於這個靈感點進行同一風格的設計。字母都在原字形的基礎上被分割成結構化碎片,並被重構成一種新形式。

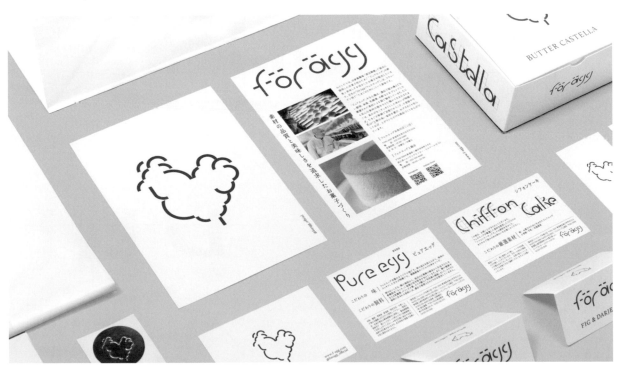

③ 宣傳海報的設計風格也高度統一化,依據品牌字體的調性,
透過網格進行分割,為讀者建立高度統一的認知。

宣傳海報　　　　④ 海報的印製採用特色油墨加 UV 的工藝,傳遞品質感。

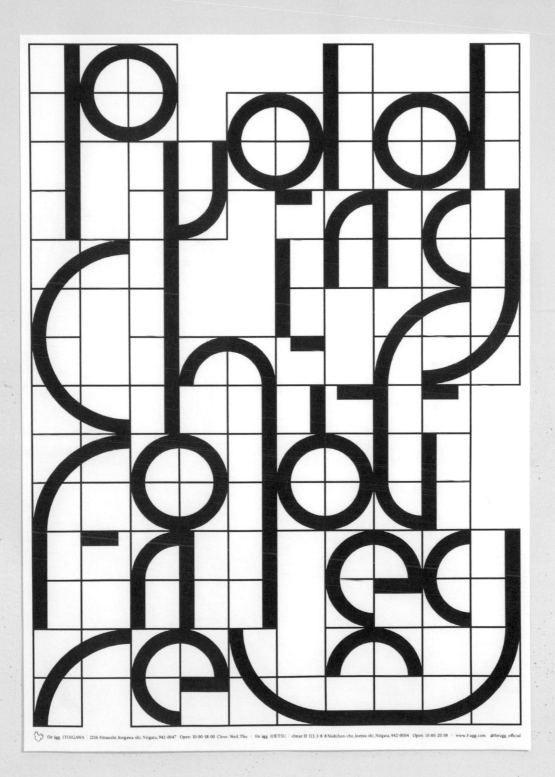

för ägg ITOIGAWA | 2116 Hiraushi, Itoigawa-shi, Niigata, 941-0047 Open: 10:00-18:00 Close: Wed, Thu / för ägg JOETSU | elmat 1F 113, 3-8-8 Nishihon-cho, Joetsu-shi, Niigata, 942-0004 Open: 10:00-20:00 | www.f-agg.com | @foragg_official

兒童餐具：BONBO

位於日本滋賀縣的 KINTO 是餐具製造商，成立於 1972 年。從西式餐具到東方餐具，材質包括玻璃、陶瓷、塑膠等，它為人們的日常生活提供一系列既實用又美觀的生活用具。設計公司 OUWN 受委託，為新推出的嬰兒餐具「BONBO」系列設計了簡約、充滿活力的包裝設計。

客戶：KINTO
設計公司：OUWN
藝術指導：石黑篤史
設計：石黑篤史

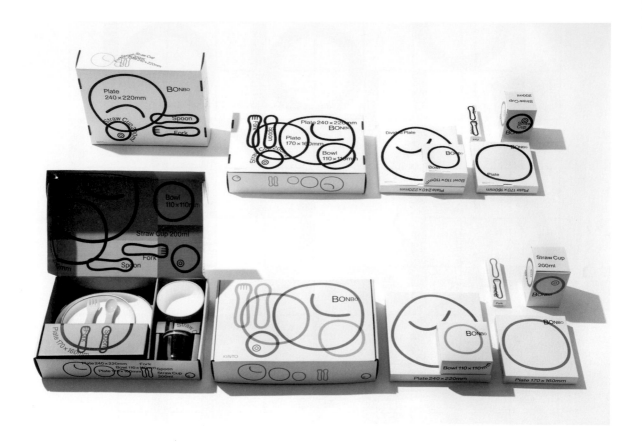

設計概念

為了設計出既適合作為禮物，又能讓孩子和大人都感受歡喜的包裝，設計師利用類似於孩子們用蠟筆畫的粗線條描繪了餐具的有機形態，並放大用作包裝的主視覺元素，以此呈現童心未泯的概念。由線構成的圖案被堆疊起來，同時加入了大面積的留白，從而表達孩子們思想的不可預測性、天真和大膽的行為。

包裝解決了什麼問題？

在商品琳琅滿目、包裝風格各異的商店裡，生動形象的圖案能立即抓住人們的眼球，大膽的圖案表現出童趣感，也容易被理解，目標顧客能直觀且快速地與盒內的主題和內容產生聯想。

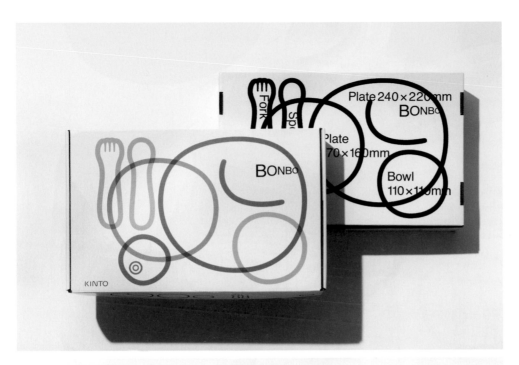

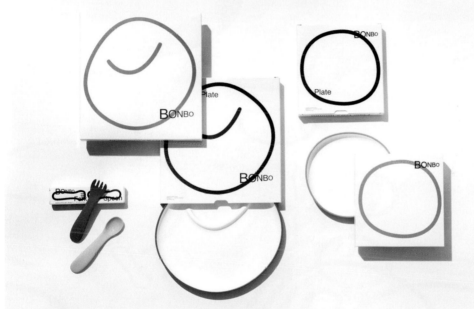

① 包裝內的餐具邊緣顏色與外盒圖案用色統一。

② 包裝盒正面的圖案為彩色，表達了小孩在玩耍時的天真、活力以及童趣。而底部的圖案是黑色的，靈感來自戶外遊戲，代表產品在陽光照射下的陰影。之所以選擇線條重疊的方式來設計包裝的主視覺，設計師表示，產品的輪廓線條就能好好地展示出產品自身的特點——簡單、圓潤、可愛；另一方面，這些圖案看起來像小孩子的塗鴉畫，仔細看又不像，希望透過這樣的方式激發小孩的想像力，發揮引導父母與孩子對話的作用。

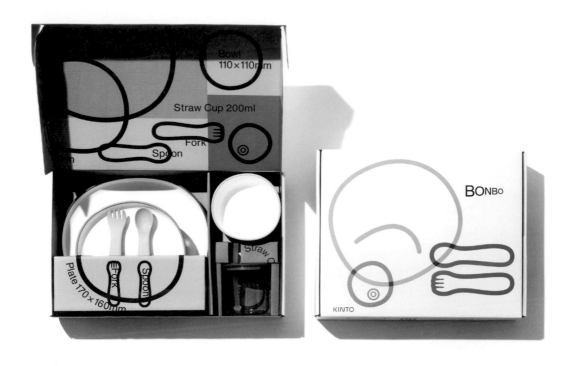

③ 外盒的圖案按照餐具的形狀設計，都帶有鈍角與圓的特點，
顏色也一致。

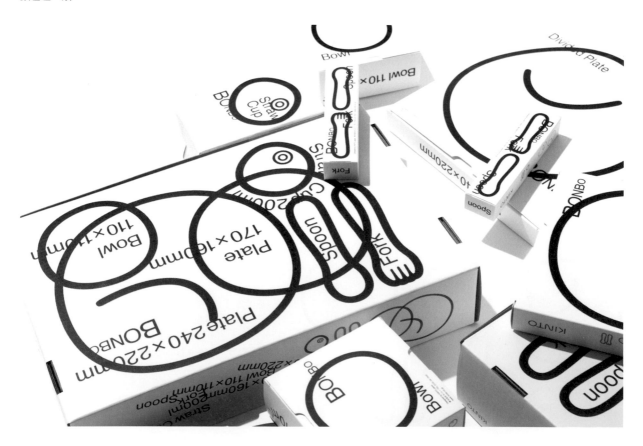

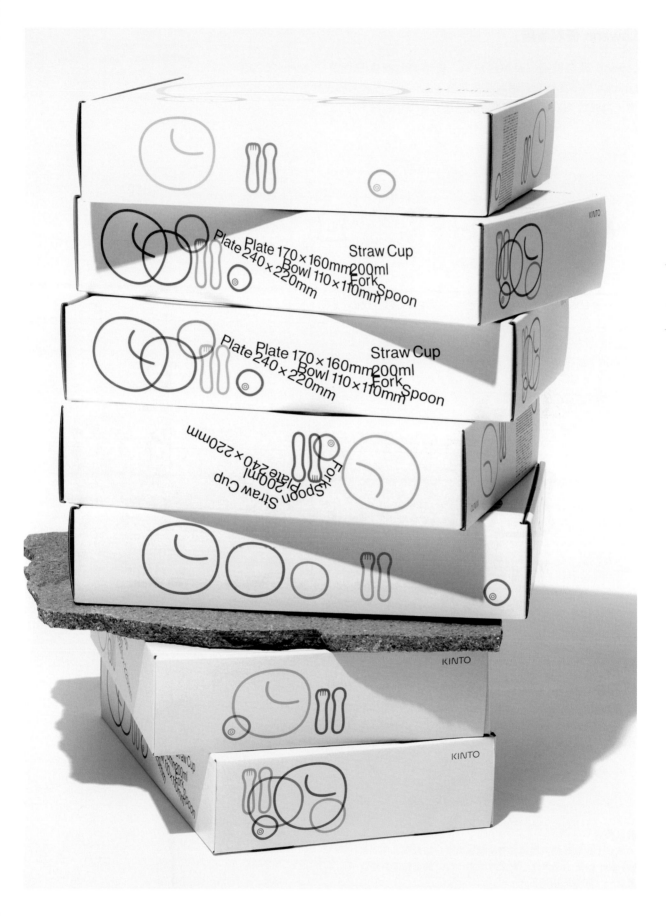

Lawson 便利商店

Lawson 源自美國，目前已成為「日本便利商店三巨頭」之一。2020 年，Lawson 旗下的自有品牌商品外包裝全面升級，佐藤大的設計工作室 nendo 受邀，為其近 700 種不同的產品重新設計標識和包裝。

客戶：Lawson
設計公司：nendo
設計師：Naoko Nishizumi / Yasuko Matsuo / Midori Kakiuchi / Madoka Takeuchi
攝影師：Akihiro Yoshida

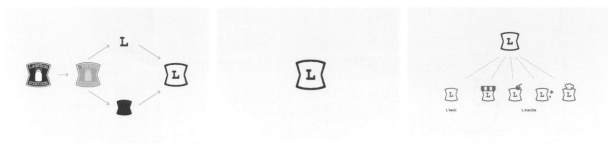

Lawson 舊 LOGO 升級設計

Lawson 新 LOGO

Lawson 新 LOGO 變換

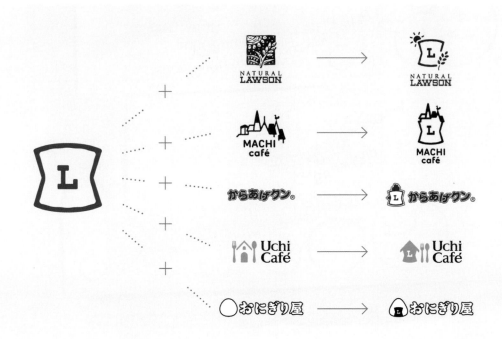

Lawson 子品牌 LOGO 延伸

① 設計團隊先從 Lawson 原本的 LOGO 中提取了「L」字母的剪影和奶瓶圖案，設計出數個簡約、高視覺化、能應用在不同產品系列的新 LOGO，把它們作為主元素運用在包裝上。

設計概念
考慮到 Lawson 便利商店的產品種類繁多，以及與其他同樣在 Lawson 銷售的品牌區分開來的需求，設計的重點落在建立一套統一、和諧的視覺系統。

NATURAL LAWSON

自然的 Lawson

MACHI café

MACHI 咖啡

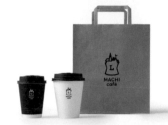

からあげクン®

唐揚炸雞

Uchi Café

Uchi 咖啡

おにぎり屋

飯團屋

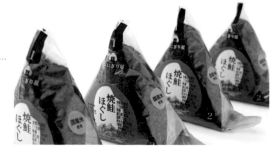

photo by Akihiro Yoshida

L basic - 日常食品

photo by Akihiro Yoshida

L basic - 日用品

② 基本商品系列「L basic」直接採用新的 L 標誌，同時為了更容易區分產品屬性，食品類包裝以柔和的裸色調為主，日用品的則為灰色。

photo by Akihiro Yoshida

photo by Akihiro Yoshida

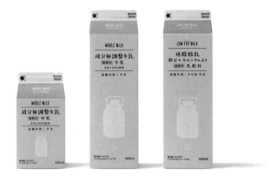

photo by Akihiro Yoshida

photo by Akihiro Yoshida

photo by Akihiro Yoshida

photo by Akihiro Yoshida

白糖　　　　　口罩　　　　　牛奶　　　　棉花　　　　沙拉　　　捲筒衛生紙

③ 包裝上利用最直觀的圖案展示產品，讓消費者在購買時更加清晰明瞭。

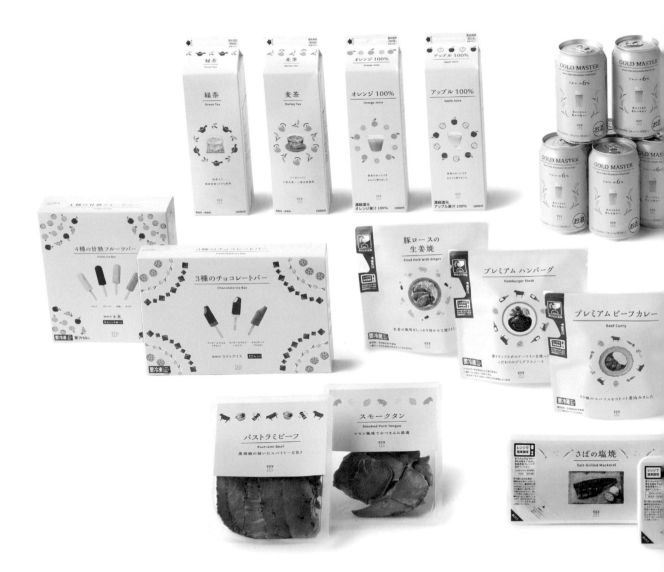

photo by Akihiro Yoshida

L marche - 快消食品

④ L basic 以外的快消品系列「L marche」，包括冷凍食品、糖果、速食和飲料四大類產品，它們不像傳統包裝採用大面積的商品圖片，而是使用了溫和的字體和手繪的插畫圖案，讓顧客更清楚地瞭解產品的成分和內容。

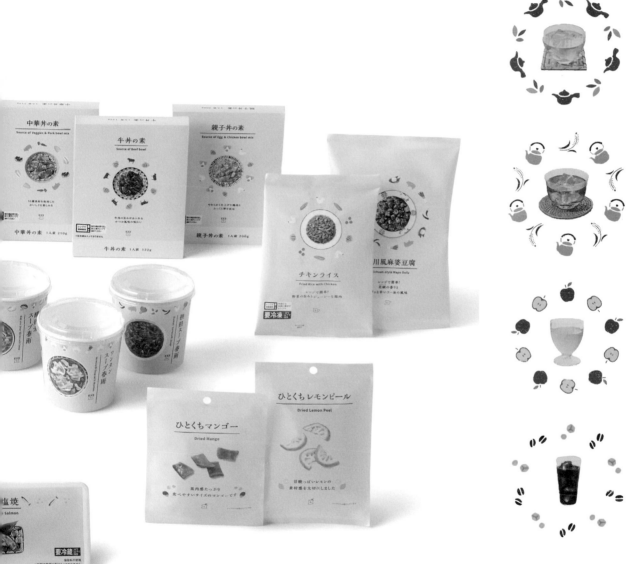

⑤ 包裝視覺最吸引消費者的地方，就是包裝上的手繪插畫，設計師透過將食材插圖重複環繞排列的方式來突出中間的美食，讓消費者產生一種覺得食物非常好吃的感覺。包裝上的產品名稱以日文、英文書寫，以確保海外遊客能清楚看懂商品內容。

生命之源

日本食品製造商味之素集團專注於健康飲食和健康生活,為 130 多個國家和地區的人們提供了幫助他們實現健康目標的產品和解決方案。

客戶:味之素
創意指導:Kentaro Sagara / Toru Suwa(電通)
藝術指導:Kentaro Sagara
策劃:Toru Suwa(電通)
項目主管:Kentaro Sagara / Toru Suwa(電通)/ Noriaki Onoe(電通)/ Seitaro Miyachi(電通)
文案:Yuki Ohtsu(電通)
設計:Keigo Ogino (ADBRAIN) / Eri Hosaka (ADBRAIN)
插畫:Shigekiyuriko Yamane
攝影:Norio Kitagawa

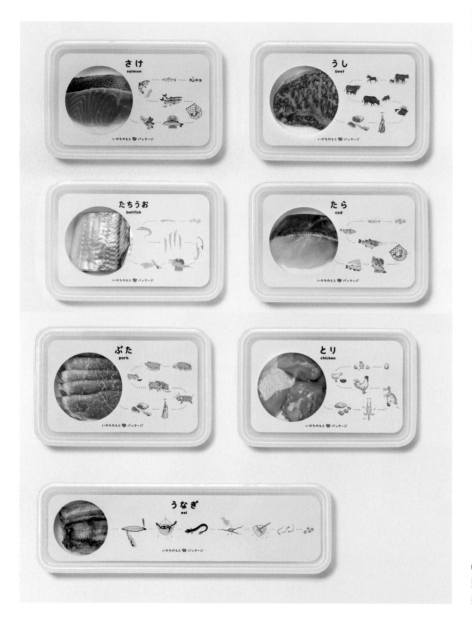

①鏤空圓不僅能讓消費者一眼看到產品品質與新鮮程度,實物與插畫的結合也讓包裝更顯眼。

設計概念

設計團隊將食材的誕生過程視覺化,利用可愛的插畫向人們科普它們是如何「來到」超市的。

包裝解決了什麼問題?

此包裝設計不僅能吸引消費者,還發揮教育意義,讓更多小孩瞭解超市裡販賣的食材如肉類、魚類的來源。

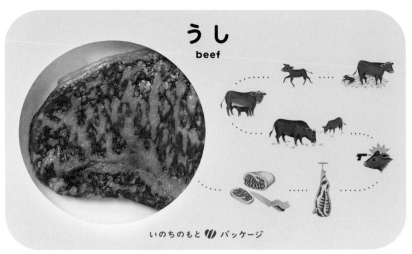

用插畫語言呈現牛肉從小牛出生到變成餐桌食物的整個過程

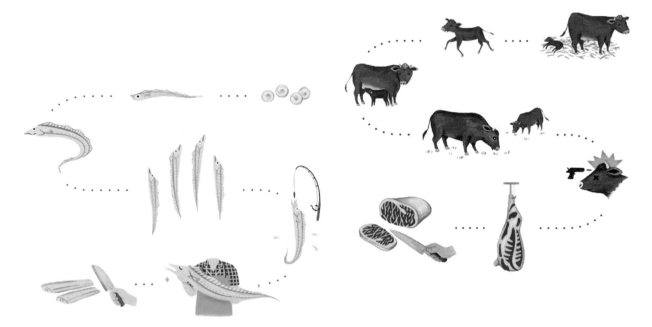

用插畫語言呈現秋刀魚從出生到變成餐桌食物的整個過程

とり
chicken

用插畫語言呈現小雞從出生到變成餐桌食物的整個過程

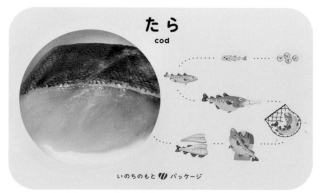

たら
cod

用插畫語言呈現鱈魚從出生到變成餐桌食物的整個過程

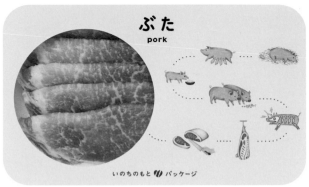

ぶた
pork

いのちのもと パッケージ

用插畫語言呈現小豬從出生到變成餐桌食物的整個過程

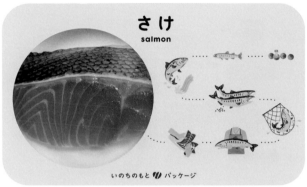

さけ
salmon

いのちのもと パッケージ

用插畫語言呈現鮮魚從出生到變成餐桌食物的整個過程

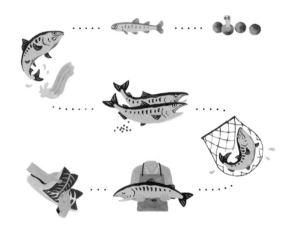

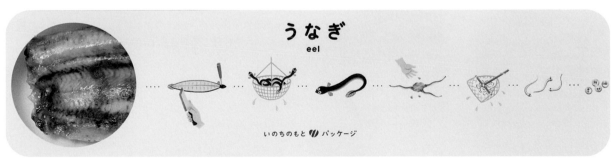

うなぎ
eel

いのちのもと パッケージ

用插畫語言呈現鰻魚從出生到變成餐桌食物的整個過程

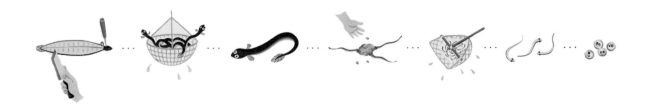

糧油屋：東京 AKOMEYA

糧油品牌 AKOMEYA 起名源於「KOMEYA」，在日文中意為「米屋」。作為日本食品的象徵，東京 AKOMEYA 嚴選並銷售全國範圍內的各種稻米、時令食品以及雜貨。

客戶：The SAZABY LEAGUE
設計公司：Knot for, Inc.
藝術指導：Taki Uesugi / Saki Uesugi
設計師：Taki Uesugi / Saki Uesugi

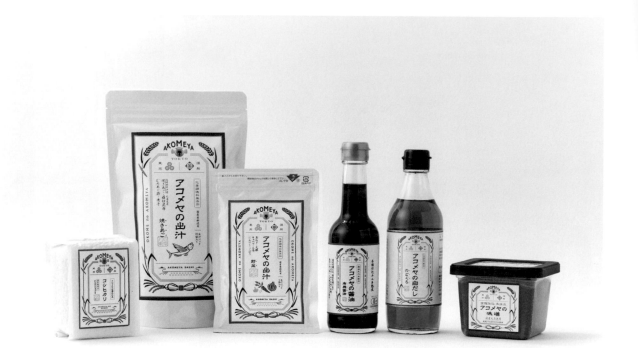

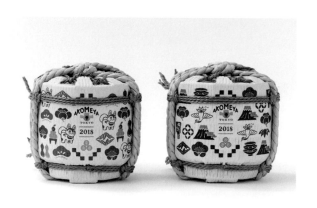

① 裝飾酒桶或酒樽（飾り樽，kazari-daru）被視為日本傳統文化的象徵之一，是一種由稻穗捆綁起來的裝飾物，用以祈求水稻豐收、祭祀當地神靈。一般桶上只標明酒廠的名字以及位置，而在這一設計裡，設計團隊在酒樽的外包裝加入了各種有趣的和風元素插畫，來傳遞富足與幸福的祝願。

酒樽

設計概念
包裝設計直觀地傳達糧油屋 AKOMEYA 的概念，讓人一眼就能識別AKOMEYA 品牌。雖然中性字體是平面設計的大趨勢，但是設計團隊認為這不是傳達「美味」最優的方式，並考慮到大多數顧客年齡在 30 歲至 60 歲之間，最後選用了具有手寫感且筆觸細膩的毛筆字來設計包裝上的字體。

包裝解決了什麼問題？
設計團隊表示，不管是在貨架還是家裡，這一包裝設計都具有美感，並在提升品牌形象的同時，散發既親切又熟悉的感覺，使人回想起過去和奶奶一起生活的日子。

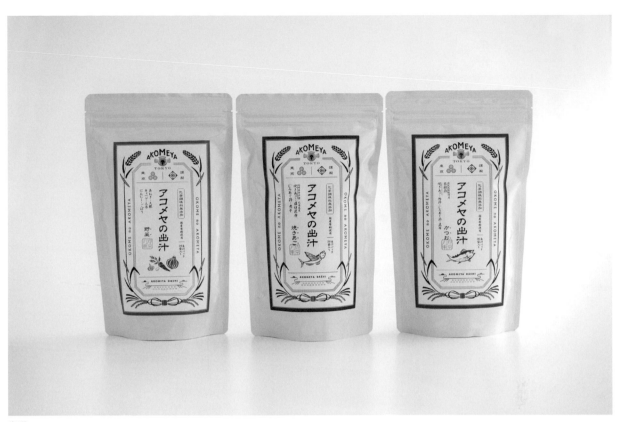

高湯

② 外圍的稻穗圖案寓意五穀豐登、恩澤大地。在日本繩結有各自的含義，都象徵著吉祥。稻穗和繩結這兩種吉祥之物被圖像化並用在包裝上，共同寄託了對顧客的美好祝願。

日本傳統圖案

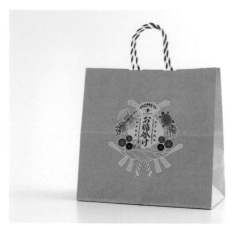

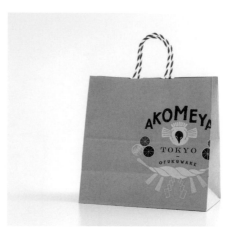

手提袋正面

手提袋反面

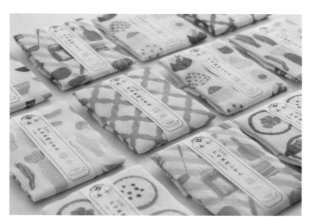

手帕

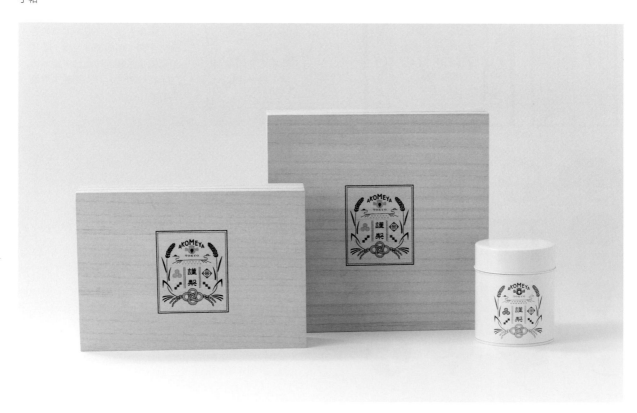

袋裝米

手帕

豆菓子

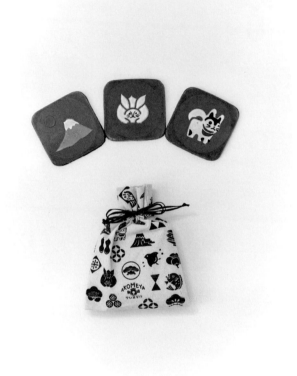

餅乾

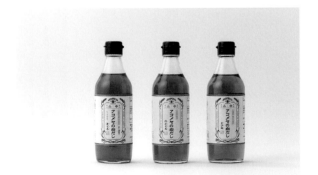

料理酒

醬油、味噌

黑暗中的甜玉米

Peakfarm 是一個主打零添加的有機農場，位於日本愛媛縣西條市的石槌山，農場裡的蔬菜都是透過自然農法種植。玉米是該農場的特色產品，被取名為「黑暗中的甜玉米」，因為玉米都是在天黑時帶殼收割，以最大限度保留營養價值和新鮮度。

客戶：Peakfarm
設計公司：Grand Deluxe
創意指導：松本幸二
藝術指導：松本幸二
設計師：松本幸二

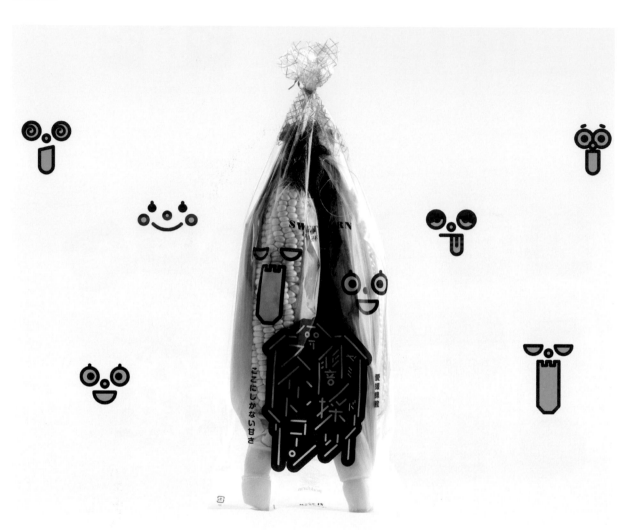

① 包裝上添加表情圖案，讓玉米像是賦予了表情的形象，生動又可愛。

設計概念

設計師選用漢字和片假名字符來設計包裝上的產品名稱，有的玉米鬚看起來像「莫西干頭」（在北美地區興起的髮型）、綁辮、長髮，因此在包裝上加入眼睛和嘴巴的圖案，並設計成兩種代表「驚恐」和「開心」的表情符號，使產品更有趣、可愛，從而吸引消費者的注意力。

包裝解決了什麼問題？

稻米是日本人的主食，玉米很少會出現在日本人的飯桌上，這使得玉米在銷售大廳裡成為一個不起眼的存在。因此該產品所面臨最大的挑戰，是如何做出一個醒目的設計，使玉米能與其他新鮮食品抗衡。雖然蔬菜產品一般只需要簡單的包裝，但在設計上增加一些新花樣，能刺激更多人在社交媒體上分享，帶來更多的宣傳效果。

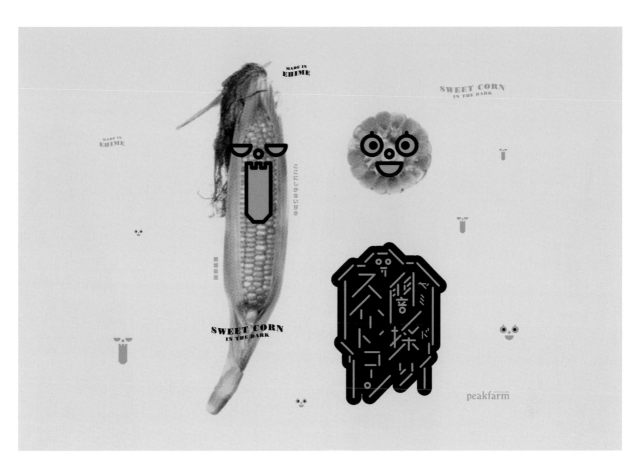

② 包裝的字體以直線為基本元素，進行圖像化設計，既特別又有趣，切合品牌調性。包裝袋由可循環利用的透明塑膠製成，顧客能清晰看到玉米的品質。

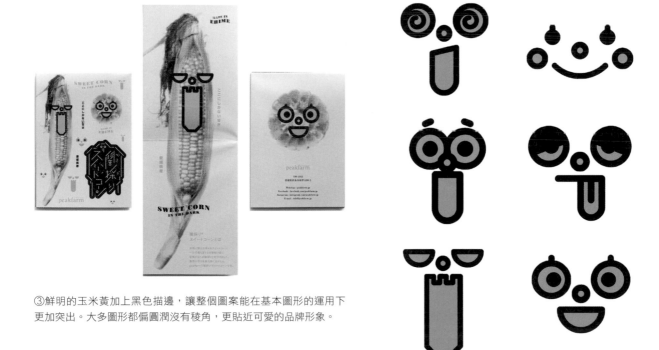

③鮮明的玉米黃加上黑色描邊，讓整個圖案能在基本圖形的運用下更加突出。大多圖形都偏圓潤沒有稜角，更貼近可愛的品牌形象。

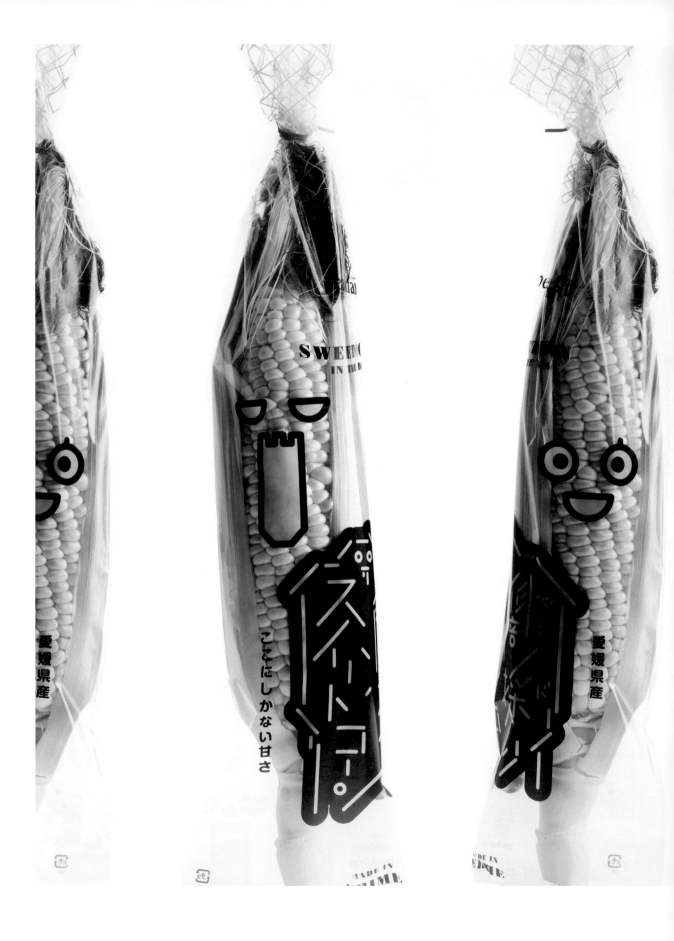

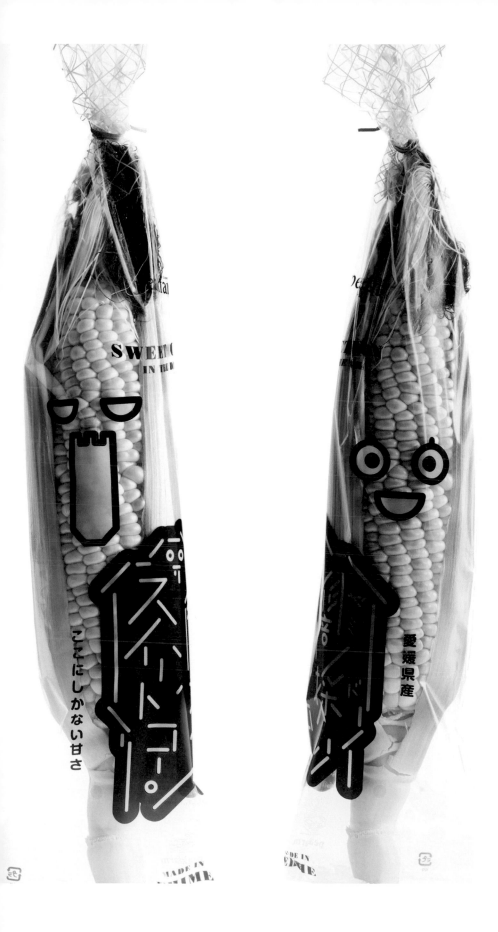

郡上八幡蘋果氣泡水

這是產自日本岐阜縣郡上市八幡地區的蘋果氣泡水套裝。

* 202 1JPDA 日本包裝設計大賞金獎作品

客戶：三輪勝高田商店株式會社
設計公司：graf
創意指導：服部滋樹（graf）
藝術指導：向井千晶（graf）
設計師：向井千晶（graf）
攝影師：吉田秀司（GIMMICKS
PRODUCTION

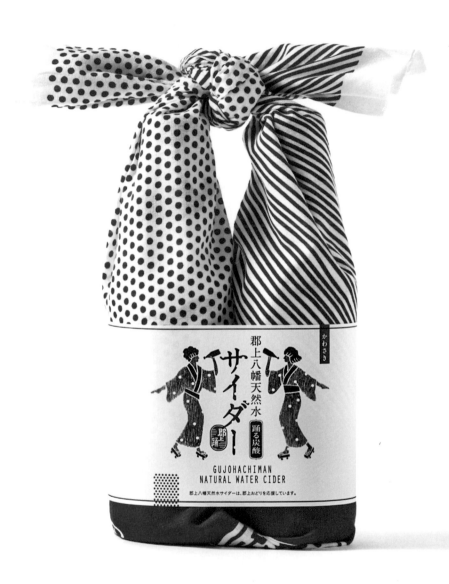

設計概念

包裝的概念為「跳舞的氣泡水」，其靈感來自於當地傳統的「郡上踊」。它是郡上市八幡地方特色舞蹈，在每年夏天的盂蘭盆節舉行，和德島縣的「阿波舞」、秋田縣的「西馬音內盆踊」被視為日本三大盂蘭盆舞。在節日上，每個人都可以穿著木屐和日式浴衣跳舞。據說這一舞蹈最早起源於一種佛教儀式，如今已被指定為重要的無形民俗文化財產。

包裝解決了什麼問題？

利用當地的產業和材料來振興地方文化。

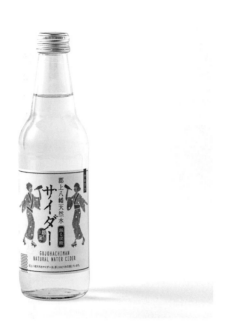
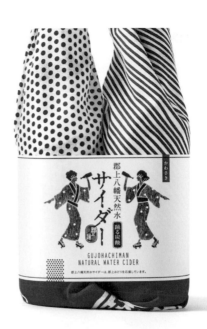

① 蘋果酒用日本傳統的棉製手拭巾（てぬぐい，tenugui）包裹著，氣泡水喝完後，手拭巾可以當作紀念品收藏，重複使用。手拭巾的製作採用日本傳統「朱色」（しゅいろ，shuiro）色調，並選用日式浴衣的「圓點」和「斜紋」圖案作為裝飾。

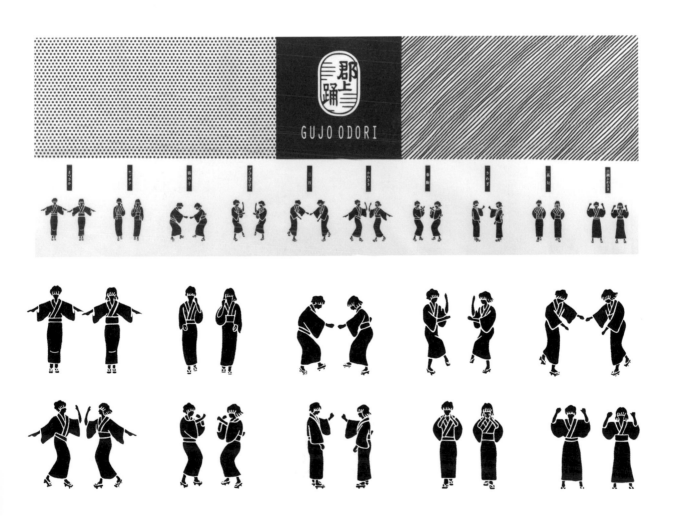

Nagaoka Sugar 長岡糖

這是一款針對年輕消費者的健康蔬菜糖果,設計師 Kano Komori 依據年輕人的定位,採用現代的設計語言創作產品包裝。

設計:Kano Komori

設計概念
長岡蔬菜生長在日本新潟縣長岡市的獨特氣候下,長期以來一直受到當地人喜愛和品嚐。由長岡蔬菜製作的「長岡蔬菜糖」,包裝圍繞主題「冬季中的長岡」來設計,透過改變蔬菜的形態,加入新醜風元素,營造出一個對年輕人來說很有趣的現代設計,讓更多人瞭解和感受到長岡蔬菜的魅力。

① 設計師選用了竹尾的新浪潮 VG 系列的白雪色紙張，很適切地表達「冬季中的長岡」這一概念。
同時這種帶有細緻紋理的紙張，能增強圖案的視覺效果，印刷時在保證色彩呈現時也能保留紙張的質感。

② 圖案設計風格採用現代新醜風，將長岡市的食用菊花、白蘿蔔，以及位於新潟縣日本最大的河流「信野河」和被河滋養的土壤，進行抽象化處理，強化了設計的形式感，也更加吸引年輕消費者的注意力。

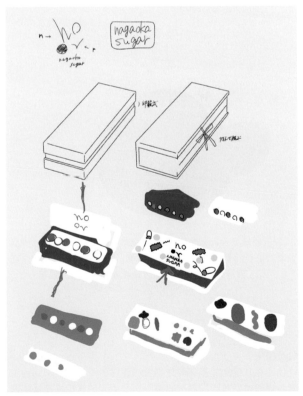

創作手稿

五島烏龍麵

五島群島位於日本長崎縣西部，由 152 個小島嶼組成。源自五島群島的「五島烏龍麵」（Goto Udon）以其勁道、口感和光澤，成為日本三大烏龍麵之一。Ota Seimenjo 是當中歷史最悠久的手工烏龍麵製造商。

客戶：Ota Seimenjo
藝術指導：Misa Awatsuji / Maki Awatsuji
設計：Etsuko Nishina

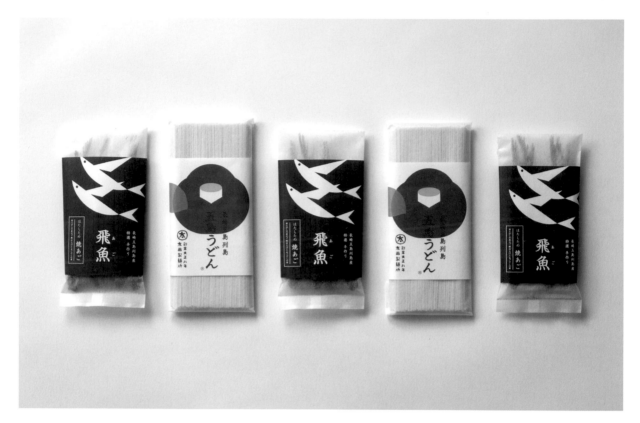

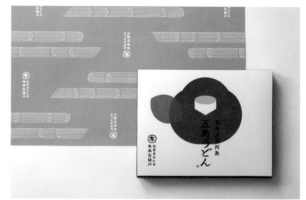

① 設計團隊把設計重點放在該烏龍麵的產地五島，利用大膽而簡單的構成元素、高對比度的紅、黃、綠，將五島的象徵之花「山茶花」設計成主視覺圖案，以快速吸引消費者的眼球。

設計概念

紅色山茶花的花語是不做作的美、謙虛的美德，非常適合用來表達製麵商真誠製麵的心意，以及傳統的味道和技藝能夠長年累月傳承下去的祝願。

包裝解決了什麼問題？

烏龍麵對於日本人來說是很常見的食品，種類繁多，包裝亦五花八門。雖然五島烏龍麵被視為日本三大烏龍麵之一，但是它在日本國內品牌認知度並不高。

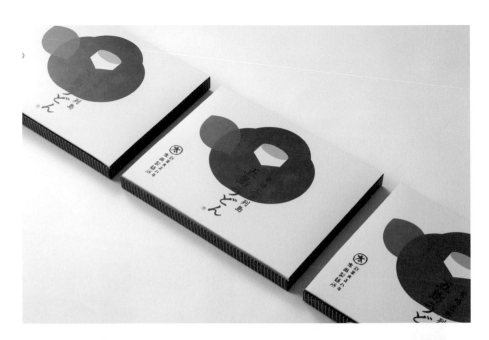

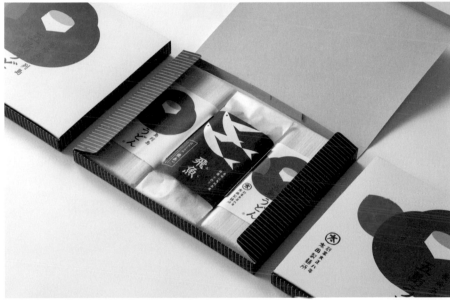

② 包裝採用簡易的一體成型
翻蓋盒，節省包裝製作成本。

宣傳單

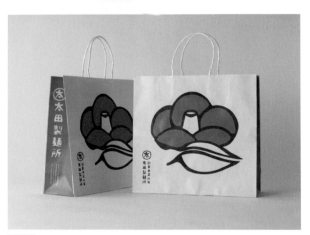

手提袋

日本三好「花」清酒

「阿武の鶴」酒廠在 1914 年創業於日本的山口縣，歇業於 1983 年。2015 年，第六代傳人三好隆太郎恢復經營，並推出了名為「HANA」（花）的五年釀酒計劃，將「2020 年釀造的酒」和「2021 年釀造的酒」混合在一起，次年將「2020 年釀造的酒」和「2022 年釀造的酒」混合，如此類推，直至 2025 年，「2020 年釀造的酒」將與各自年份釀造的酒混合來推出商品，合計五款混合型清酒，以此紀念困難重重的 2020 年。

客戶：阿武の鶴（Abunotsuru）
設計公司：OUWN
藝術指導：石黑篤史
設計：石黑篤史

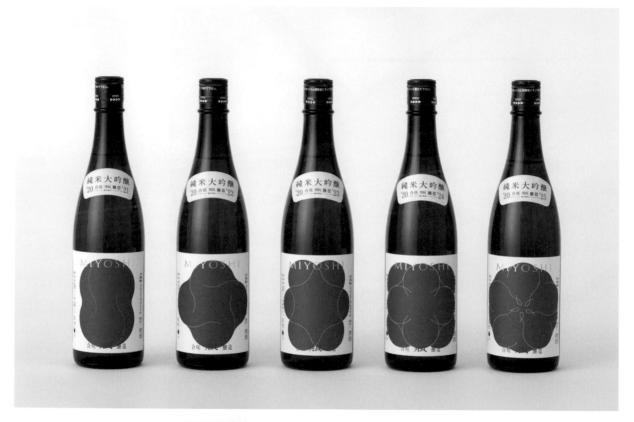

① 酒瓶背面的說明文字由多種字體組成，如細長而扁平的字體、對角線式字體等，目的是以不同類型的字符來表達「混合」的概念，以及世界各地的人一起分享的想法。

設計概念

包裝的設計表現了想法如「花」般綻放的主題。
就像釀酒廠的「復活」一樣，客戶希望在新冠疫情期間將三好清酒的正能量帶給全世界。他們花了五年進行反覆調試，包括認真儲存 2020 年釀造的清酒，在上桌之前將其與往後年份的清酒混合，使其口感隨著時間的推移變得更加豐富。

配色靈感

圖案以紅色為主，因為紅色對日本來說是熟悉的色彩，沉穩且充滿生命力，非常適合用於展現 HANA 這一設計的形象。

② 清酒名稱以燙金工藝襯托紅色品牌圖案，展現傳統日式風。

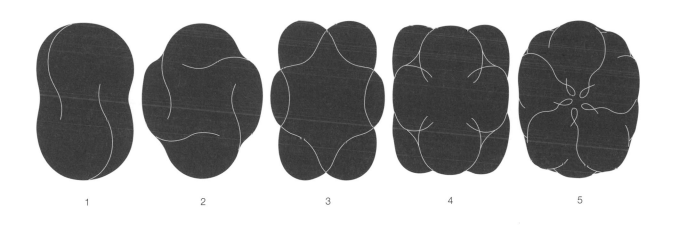

| 1 | 2 | 3 | 4 | 5 |

鮮花綻放的過程

③ 在包裝上，考慮到客戶想要描繪樂觀和輝煌的理念，以及積累經驗和記錄成長過程的寄望，設計師繪製了象徵花的圖案，經過反覆調整、變形，創作了五個以不同形式「綻放」的「花朵」，來傳達酒的不同階段。

LE DÉPART 的乳酪蛋糕

這是法式蛋糕店 LE DÉPART 人氣商品乳酪蛋糕的冷藏配送包裝。

客戶：LE DÉPART
設計公司：ad house public
藝術指導：白井豐子
設計：白井豐子

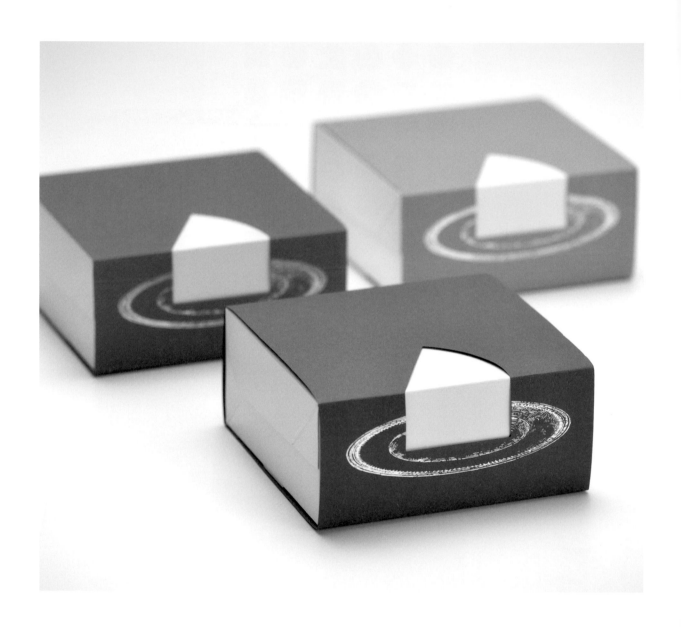

設計概念

設計師在盒子的邊緣位置開了一個三角形的孔，當盒子摺起來的時候，邊緣立體的角就能呈現出乳酪蛋糕的形狀，並且在下方加入像盤子的插圖，表達了蛋糕被端上來的狀態。

包裝解決了什麼問題？

靈感來自於盒子光滑的奶油色材質，它看起來就像乳酪蛋糕，因此透過鏤空設計和盒子的物理特性，直接表達蛋糕的形象。

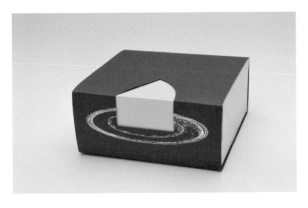
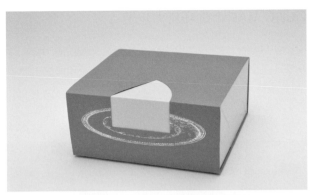

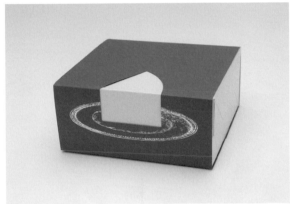

盤子的插圖採用銀箔燙印的工藝來製作。

包裝結構圖

RURU MARY'S 巧克力包裝

RURU MARY'S 是日本歷史悠久的巧克力製造商 Mary Chocolate 的一個巧克力品牌。品牌及概念誕生於以快樂的方式激發和聯繫人們的願望。

客戶：Mary Chocolate Co., Ltd.
藝術指導：Eriko Kawakami
設計：Eriko Kawakami
製作：Mitsue Takahashi

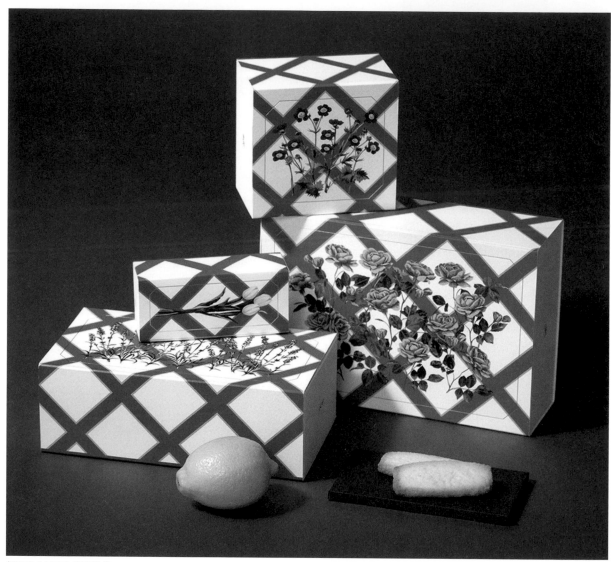

部分產品已不在市面銷售

C100 M69 Y0 K6

① 藍色是 Mary Chocolate 的標誌性色彩，因此包裝以藍色作為主色調。藍色與白色相映成趣，使人聯想到天空和湖泊。

設計概念

該包裝設計的概念是為了讓人們在任何時候、任何地方都能感受到巧克力的存在。當人們打開蓋子，就出現了樹和花的圖案，讓人們在遇到巧克力時產生一種奇妙的感覺。

包裝解決了什麼問題？

儘管這家巧克力製造商已經非常成熟，但是它以往的形象定位是年長者，因此有必要為年輕人打造一個新品牌。挑戰就是要設計出一種能夠增強與朋友之間交流的包裝，在這裡，只要打開巧克力，對話就會輕鬆地展開，並獲得驚喜。

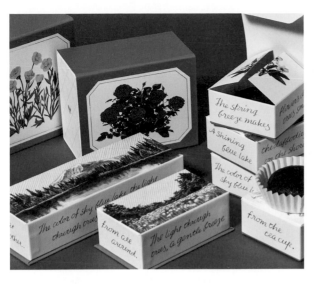
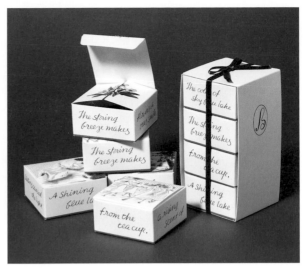

② 為了表現出歷史悠久的經典感，和強化與客戶溝通拉近距離，設計師在盒子側面採用了手寫字體，而不是現有的字形。

③ 白色的外邊框也用了燙金工藝，光澤隨著角度變化。

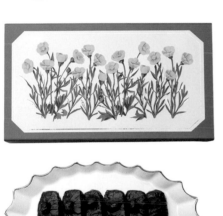
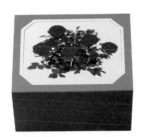

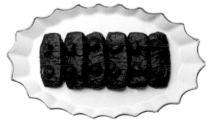

④ 外盒圖案選用古典裝飾繪畫風格的鮮花插圖，展現傳承與復古感。

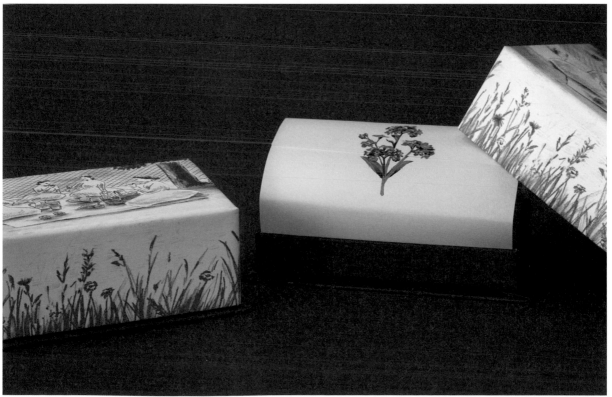

味噌品牌「雪之花」

杉田味噌釀造廠創立於江戶時期，是一家位於新潟縣的老字號味噌釀造廠。在江戶時代的越後高田，味噌是一種「麥芽漂浮的味噌」，當稻米穀芽製成味噌湯時，它會輕輕地漂浮在湯裡。杉田味噌釀造廠的「雪之花」味噌也是越後高田傳統的漂浮麥芽味噌。DESIGN DESIGN 受到委託，為其味噌品牌「雪之花」進行包裝及品牌重塑。

客戶：杉田味噌釀造廠
設計公司：DESIGN DESIGN Inc.
創意指導：Takeaki Shirai
藝術指導：Takeaki Shirai
設計：Takeaki Shirai

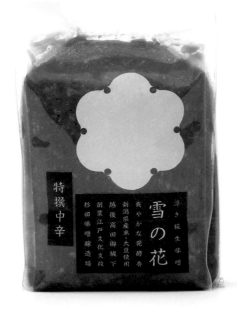
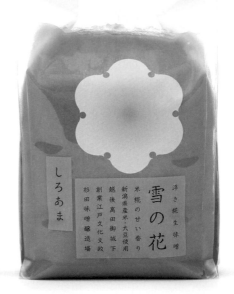
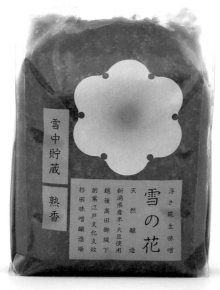
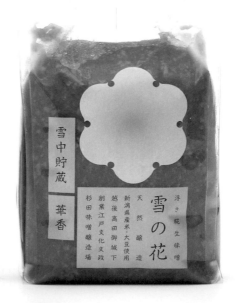

設計概念

「雪之花」這個名字的由來，是東京的一位顧客發現在味噌湯裡的麥芽看起來像雪花一樣美麗，也讓人聯想起雪花飄落的景象；而且讓「雪花」般的麥芽「綻放」在湯裡，是製作這種味噌的標誌性傳統工藝。因此，設計團隊創作了象徵雪花的圖案，把它們用在包裝上。

包裝解決了什麼問題？

為擁有悠久歷史的品牌進行包裝重塑，往往是保守的設計居多。然而，設計師 Takeaki Shirai 認為「只側身而不前進」的設計是沒有意義的，因此該包裝設計的目的，是賦予產品能長期存在的外觀，既能吸引已經喜歡該產品的人，還能勾起那些還沒有看過它的人的興趣。

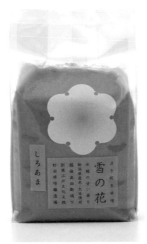
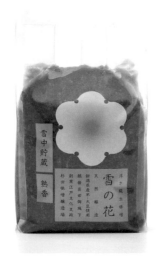
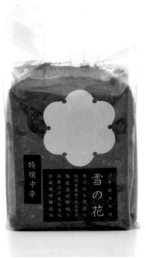
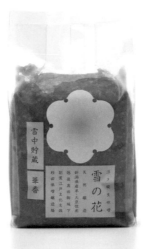

① 圖案的漸變配色是根據口味而變化，透過透明的產品包裝，顧客可以清楚確認味噌的狀態。

② 透過融合雪花和花卉的形狀，這些圖案也被設計得像日式傳統家紋，目的是在保留傳統品牌形象的同時，注入更現代的設計元素，做出一個與現代生活方式相匹配的包裝。

日本傳統植物紋樣延伸

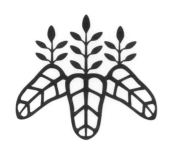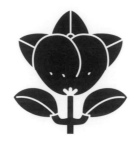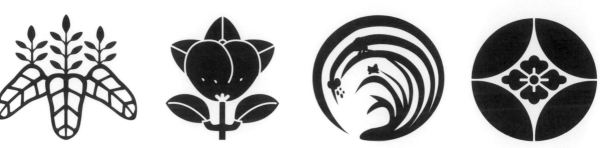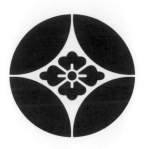

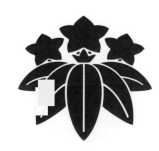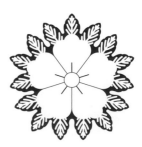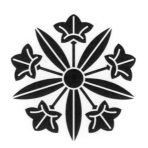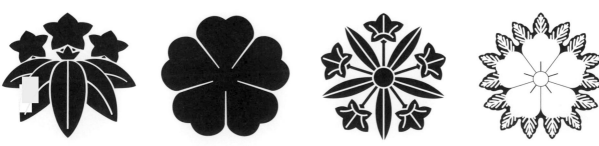

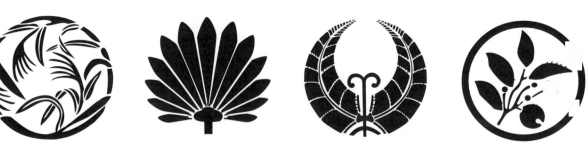

材料

日本人崇尚、敬畏大自然，十分關注自然界變化，認為山川草木皆有靈魂，形成了崇尚自然的民族特性。日本的設計處處閃現著日本人崇尚自然的思想，尤其是包裝工藝的運用，更能展現他們取材於自然、創造自然美的追求。

這種審美取向造就日本包裝設計「樸實的精緻」這一特點。除了選取天然材質作為包裝設計的材料之外，設計師還會利用現代工藝與材料，創造出具有自然感的包裝。

比如使用帶有細膩紋理的白色紙張，來模擬雪花般的溫婉柔和感，又或運用壓印的工藝來製作木頭的紋理等等，傳遞出高級的自然質感。

日本清酒「人、木與時刻」

利用木桶釀酒是日本傳統清酒文化中最大的特點。今代司酒造委託工匠建造了一組四千升的新木桶，決心在未來一百年內將日本傳統釀酒文化繼續傳承下去，並邀請了設計公司 Bullet 替名為「人、木與時刻」（人と木とひととき）的限定純米酒設計新的包裝。「人」和「木」加起來是「休」，日文ひととき，表示「片刻」的意思。

客戶：今代司酒造
設計公司：BULLET Inc.
藝術指導：Aya Codama
設計：Aya Codama / Ryoya Yamazaki
攝影：Shinjiro Yoshikawa

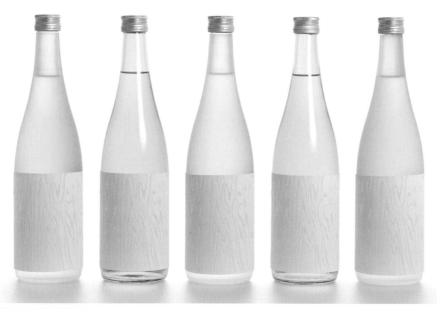

*2021JPDA 日本包裝設計大賞金獎作品

① 特殊紙「Pachika」具有在高溫下變透明的特性，設計師充分利用這個特點，將雪松木桶的紋理透過打凹工藝製作酒瓶標籤。這類型的紙張目前在市場上可以透過紙張公司採購到。

② 產品名「人、木與時刻」在日文語境裡帶有輕鬆、自在的意味，表達了一個人和樹木持續幾百年的關係。因此產品名和品牌商標被放置在標籤的邊緣，給人一種微妙的印象。

設計概念
如今，用木桶釀製的清酒在日本已變得非常罕見，與透過現代設備釀造的清酒不同，它們更具優雅、獨特的甜味和餘香，這一點應該在包裝上突顯出來。設計團隊從工匠傾心打造的雪松木木桶上描摹部分紋理，使用透過熱處理變透明的特殊紙「Pachika」，結合打凹工藝，將紋理製作成半透明木紋圖案來表現木桶的質感，並配以優雅的白色，從而襯托出在木桶中釀造的清酒所呈現的米黃色。

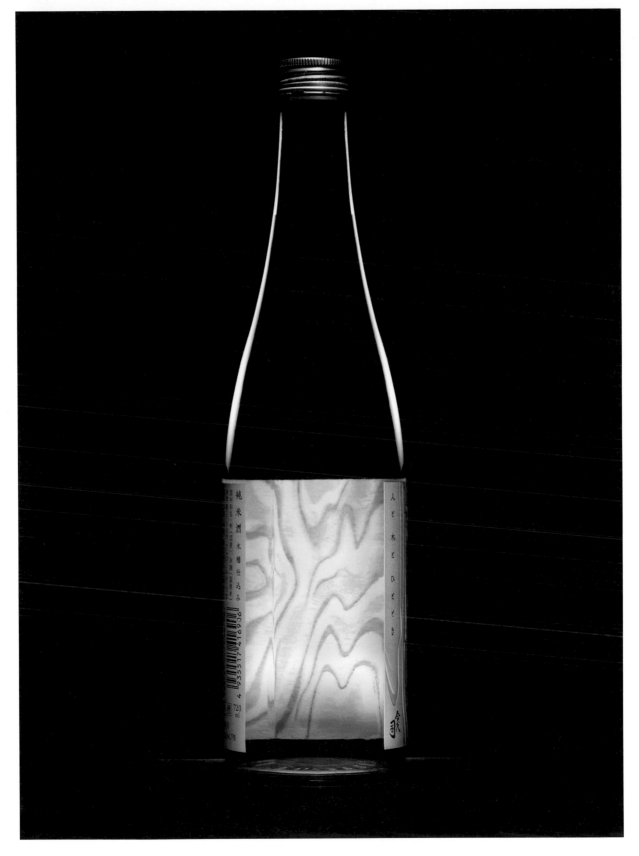

③ 設計師根據清酒的類型使用透明瓶和磨砂瓶。在透明瓶中，可以從背面透過清酒看到木紋。

災備果凍

在名為防災太空食品項目（Bosai Space Food Project）裡，產品研發公司 One Table 首次在日本推出災難時期可食用的果凍。這些果凍作為儲存式食品以「Life Stock」品牌的形式銷售，旨在滿足災難時期的營養需求。

客戶：ONE TABLE
設計公司：日本電通
創意指導：Syunichi Shibue
藝術指導：窪田新
設計：窪田新 / HIROKI URANAKA

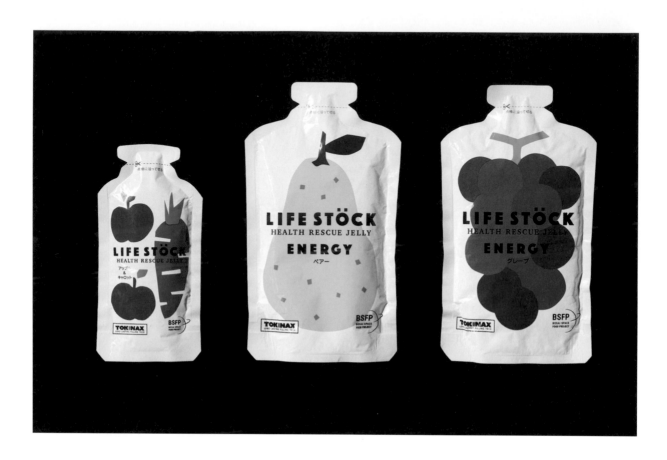

① 簡易的水果造型加上明亮的蔬果顏色搭配，讓包裝看起來更加突出，也很直觀地表現出產品。

設計概念

果凍體積小巧，易於儲存。透過易於理解的圖案設計，人們一眼就能識別產品的口味。為了安撫人們在災難中焦慮的情緒，圖案用色溫暖、明亮。版面也清晰簡潔，使包裝看起來就像一本用剪紙製作的繪本。

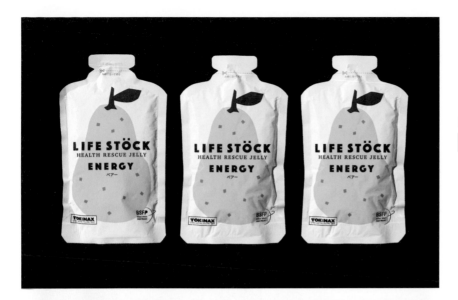

梨子口味

C30 M5 Y100 K0

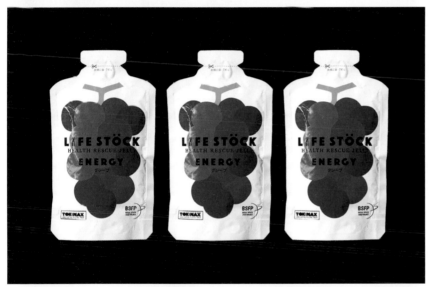

葡萄口味

C65 M73 Y0 K0

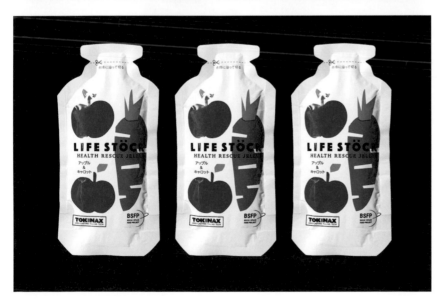

蘋果加胡蘿蔔口味

C5 M98 Y80 K0

C16 M94 Y100 K0

② 顏色採用最直觀的蔬果成熟顏色，而包裝的底色是白色，白色的包裝材質在一定程度上更加耐保存。

桃子園產品包裝

由三代人共同經營的桃子園的產品包裝。

客戶：Touri Inc.
創意指導：Goro Yoshitani
藝術指導：窪田新
設計：窪田新

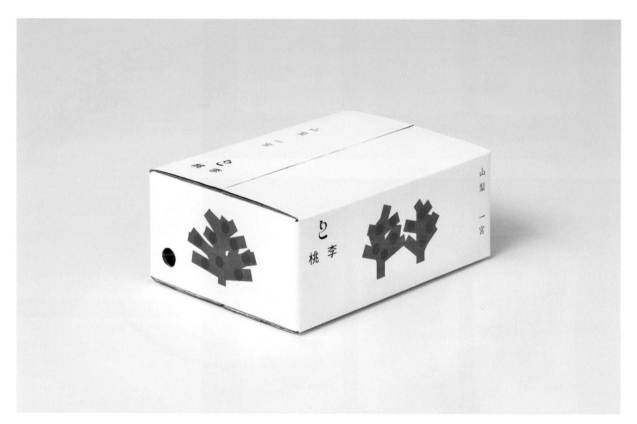

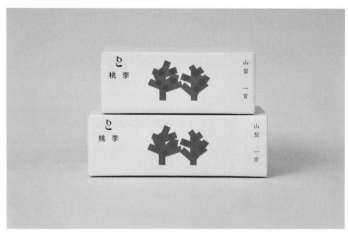

C0 M73 Y19 K0

① 螢光粉代表了桃子原本的顏色，使扁平化的圖案設計變得更具視覺衝擊力。同時，螢光粉給人新鮮水果的印象，讓人感到精神振奮。

設計概念

設計師窪田新以日本傳統家紋為概念，透過現代抽象的表現形式，設計了代表桃子和桃樹的圖案，希望透過這種形式吸引更多年輕消費者的關注，並表達不僅要賣桃子，還要享受在農場度過的時光。

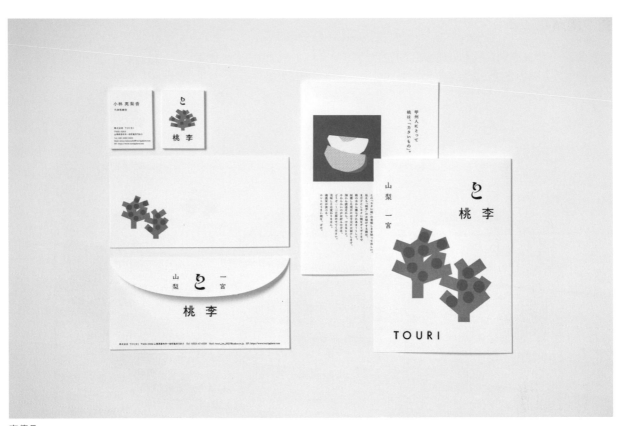

宣傳品

② 印刷紙張採用傳統的日本紙。

③ 字體根據思源黑體進行調整。

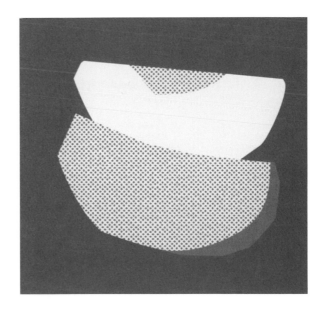

④ 此處的印刷透過不同網點密度,形成色彩濃度的層次變化。

豆沙醬

這是由 AN-FOODS 新瀉食品公司推出的「豆沙醬」。品牌方希望紅豆沙能像果醬那樣融入人們的日常，因此包裝被設計成就像早餐時果醬塗在麵包上。

客戶：AN-FOODS 新瀉
設計公司：ad house public
創意指導：柳橋航
藝術指導：白井豐子
設計：白井豐子
插畫：白井豐子

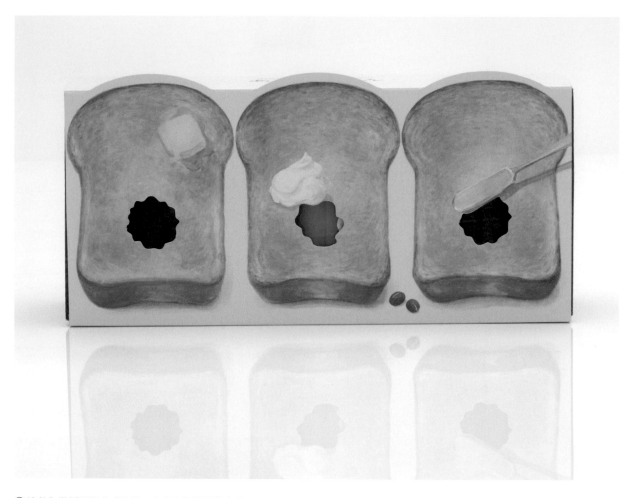

① 這款包裝採用插盒式結構，方便拿取裡面的產品。

設計概念

設計團隊以年輕女性為對象，想像她們把產品拿在手裡的感覺，希望設計能給人一種雜貨的印象。透過利用彩色鉛筆營造的溫柔筆觸，加入看起來很美味的插畫以及柔和的暖色調，整體設計帶出了輕鬆、溫馨的氛圍。

包裝解決了什麼問題？

日本人的早餐，比起米飯更喜歡麵包的人日益增加。特別是「紅豆沙」，人們認為它老派，甚至是傳統點心，已經不適合現在的早餐文化，因此年輕人購買紅豆沙的機會也變得越來越少。假如能讓人聯想到塗在麵包上吃的場景，或許它就更容易融入人們的日常生活，再配合輕鬆可愛的包裝設計，相信年輕人也會開始留意和享受紅豆沙。

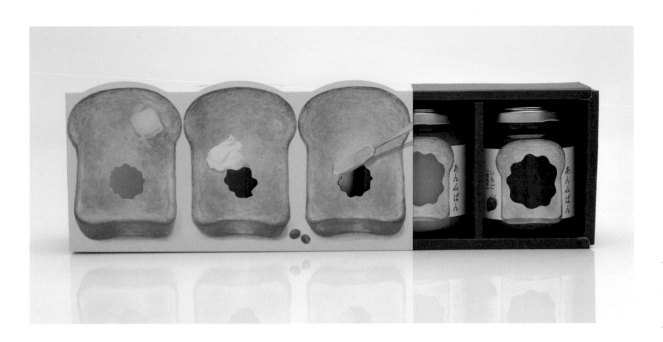

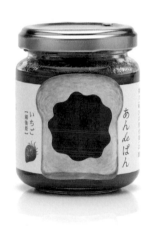

外包裝鏤空圖案　　　瓶身標籤鏤空圖案

② 外盒包裝與瓶身都做了圖案鏤空處理，但外盒的圖案比瓶身小，避免了鏤空重疊的情況，而瓶身的鏤空剛好能清晰看到紅豆沙。

③ 外盒上方的弧形是利用軋型工藝，讓包裝更貼近麵包的形狀，增加設計感。

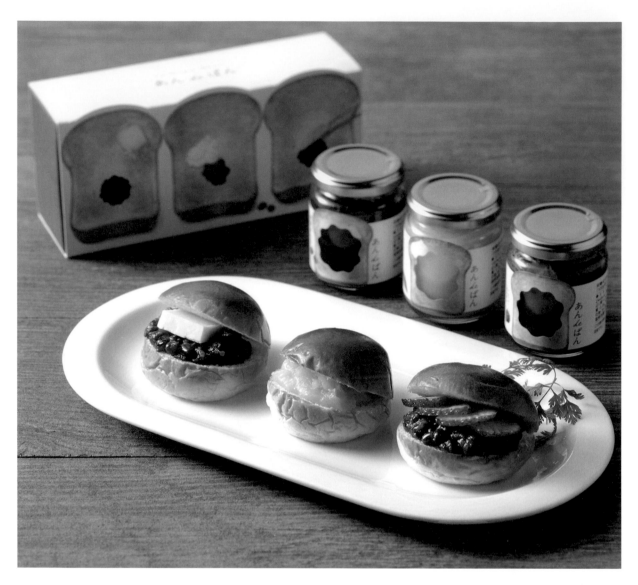

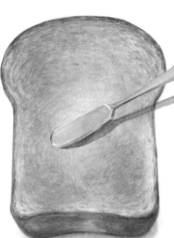

コーヒーや紅茶などにもお気軽にお試しください。
パンにもちろん、バニラアイスとクラッカー、お餅の和とチーズとの相性など、ちょっと贅沢な味わいをお楽しみいただけます。

【珈琲】
いちご
新潟産のいちご
を贅沢に使った、
甘酸っぱい風味。

【スイートポテト】
スイートポテト
新潟産の紅あずま
を、しっとり濃厚な
お芋あんに。

【小倉】
雪室あんこ
北海道産の豆を、
雪室で熟成させて
上品な甘さに。

あんでぱん
Sweet bean paste "ANKo Jam"

あん職人が作った、こだわりのあんこを。
3種のフレーバーをお楽しみください。

Sweet bean paste "ANKo Jam"
あん de ぱん

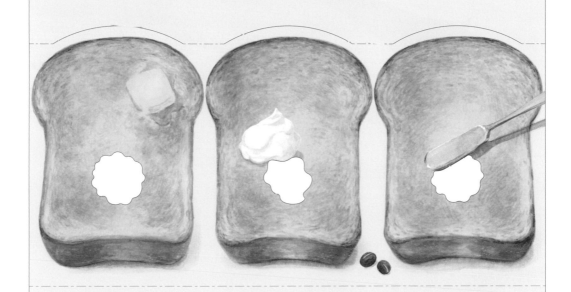

あんフーズ
NIIGATA

全員があん職人として
こだわりをもつ、私たち
「あんフーズ」。
安全で美味しいあんこ
を作るため、できるだけ
地場産の食材を使い、
保存料無添加の伝統的
な製法を守ります。

お問合せ 025-384-8330（平日9〜17時）

【雪室あんこ】●名称：小倉あん　●原材料
名：砂糖（国産）、小豆、食塩【スイートポテト】
●名称：スイートポテトあん　●原材料名：砂
糖（国産）、白いんげん、さつまいも、水飴、バ
ター（乳成分を含む）【いちご】●名称：いちご
あん　●原材料名：砂糖（国産）、小豆、いちご
●内容量：420g（140g×3個）●賞味期限：
枠外に記載　●保存方法：高温多湿を避け常
温で保存。開封後は冷蔵保存し、お早めにお
召し上がりください。●製造者：株式会社あん
フーズ新潟 新潟市江南区曙町4丁目3-6

栄養成分表示（100g当たり）

	雪室あんこ	スイートポテト	いちご
エネルギー	244kcal	164kcal	244kcal
たんぱく質	5.4g	2.9g	4.7g
脂質	0.6g	1.4g	0.6g
炭水化物	54.0g	34.9g	54.9g
食塩相当量	0.1g	0.0g	0.0g

（この表示値は、目安です。）

賞味期限（開封前）

紙
スリーブ

ダンボール
身箱

4580002160262

插盒包裝展開圖

旅行愉快

這是為藝術家彼得・多伊格（Peter Doig）在日本首次個展製作的禮品糖果包裝。主題為「旅行愉快」（bon vogaye）。

客戶：東京國立近代美術館
設計公司：Study and Design Inc.
藝術指導：Moe Furuya
設計：Moe Furuya
糕點師：Mio Tsuchiya

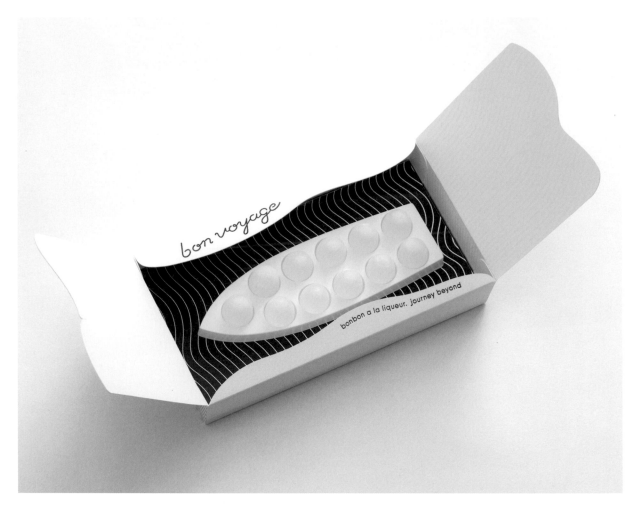

① 整體包裝設計幾乎沒有直線，無論是線條、字體，還是盒子的切割線，都以彎曲的輪廓線進行設計，表達了海洋和藝術家作品的本質。

設計概念

彼得・多伊格被認為是一個不斷重複相同主題的畫家，而「獨木舟」就是其中一個經常出現的題材。作為限定紀念品，糖果由清酒和名為「Bladderwrack」海藻釀造的杜松子酒製作而成，因為這種海藻產自蘇格蘭最北端的一家釀酒廠，而多伊格就是在那裡出生的。為了配合像獨木舟一樣的糖果形狀，包裝也被設計得像海浪，表達了在彼得・多伊格的世界裡揚帆起航的甜蜜。

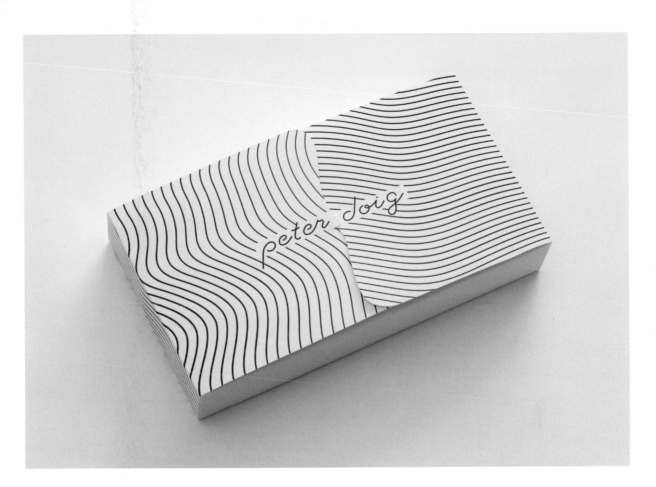

② 印刷上，盒子採用凸版印刷，使曲線看起來更立體，營造大海起伏波浪的感覺。

③ 盒子頂部封閉處採用了軋型工藝，使得兩個翻蓋都有類似波浪的弧度，還做了卡口的設計，更具設計感。

宇宙甘酒

日本甘酒（甜酒）是一種甘甜的傳統濁酒，透過發酵稻米釀造而成，酒精含量極低或不含酒精。末廣酒造推出了一種便攜式甜酒，將釀造的甜酒冷凍乾燥，製作成既能直接食用，也可以用熱水或牛奶浸泡的甜酒，取名為「宇宙甘酒」。

客戶：末廣酒造
創意指導：新村則人
藝術指導：新村則人
設計師：庭野康介

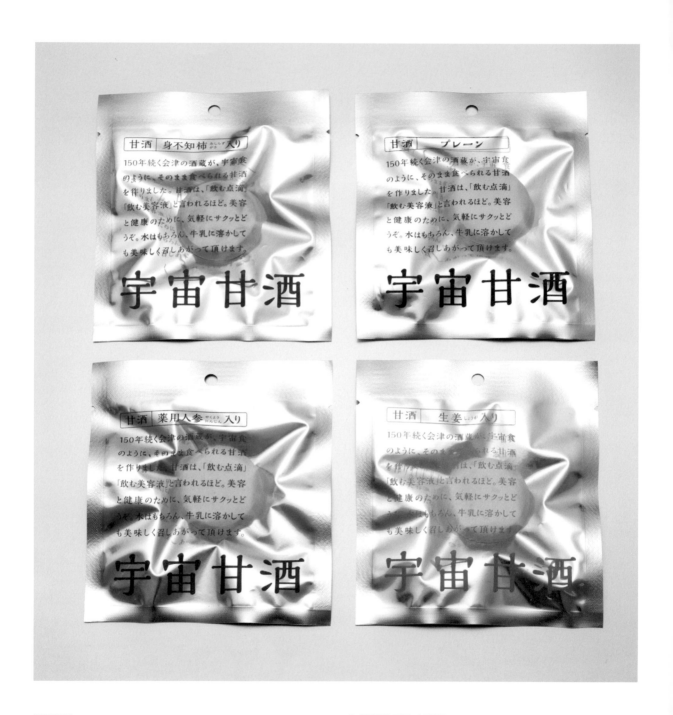

設計概念
設計採用真空包裝，以更妥善保存乾燥的甜酒。同時為了展現宇宙感，使用銀色的包裝袋。

包裝解決了什麼問題？
由於產品本身看起來比較簡約，因此設計師選用有空間感的排版和字體，適當地遮擋住部分產品，並採用網版印刷，使淺色呈色更佳。

① 作為一款酒類產品，在呈現的形態上採用全新形式，所以設計師在包裝設計上更加大膽，結合產品本身就像一顆藥丸的概念，採用了類似藥品的包裝。非常方便攜帶，也更加吸引年輕人。

② 包裝材料選用藥用級別的複合塑膠，對於酒類產品來說別具創新。

山鯨屋積木

位於高知縣的山鯨屋（山のくじら舍），是一家使用當地木材和建築廢料，手工生產積木玩具和雜貨的公司。這是他們以海洋為主題的積木系列包裝設計。

客戶：山鯨屋（山のくじら舍）
設計公司：BULLET Inc.
藝術指導：Aya Codama
設計：Aya Codama / Ryoya Yamazaki

① 盒子上的藏藍色為山鯨屋的品牌色。配色以白、藍、銀為主，用色純淨，一方面是為了避免華而不實，簡單的配色易於提升高級感；其次，觸感紙的手感是外包裝盒的亮點，這一點不應該被色彩掩蓋。

② 包裝裡的內容物透過打凸和燙印處理，直接呈現在包裝上，使小孩和家長在拆封前就能清楚瞭解盒內積木的形狀及主題。

設計概念

包裝盒由白色壓紋特殊紙和粗紋藍紙製成，手感舒適。每一件積木都帶有可愛的面孔、小眼睛和微笑的嘴巴，設計團隊充分利用這一點，將每一種海洋動物的剪影和笑臉視覺化，設計成包裝的主視覺。剪影圖案經過打凸處理，手感更明顯。眼睛和嘴巴採用銀箔燙印的工藝，更顯生動活潑。

包裝解決了什麼問題？

包裝風格簡潔、溫馨，觸感紙的選用，給人高品質兒童禮物之感。

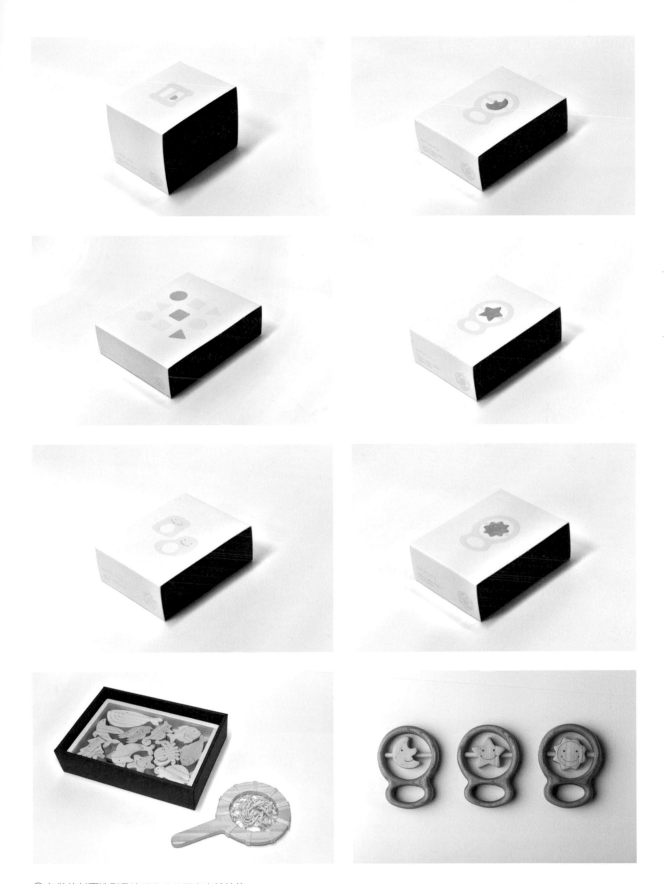

③ 包裝的封面造型是按照產品的圖案來設計的。

Miltos x 少爺列車　聯名巧克力

位於愛媛縣松山市的少爺列車是日本現存最古老的輕型火車頭，至今已有 130 多年歷史。為了紀念克服重重困難而得到重生的少爺列車，伊予鐵路與巧克力工廠 Miltos 合作，聯名推出了一款巧克力。設計師高橋祐太受邀，以簡約、奢華的風格，完成了首個官方聯名巧克力的包裝設計。

客戶：MILTOS / 伊予鐵路
設計公司：Yuta Takahashi Design Studio Co.
創意指導：高橋祐太
藝術指導：高橋祐太
設計：高橋祐太

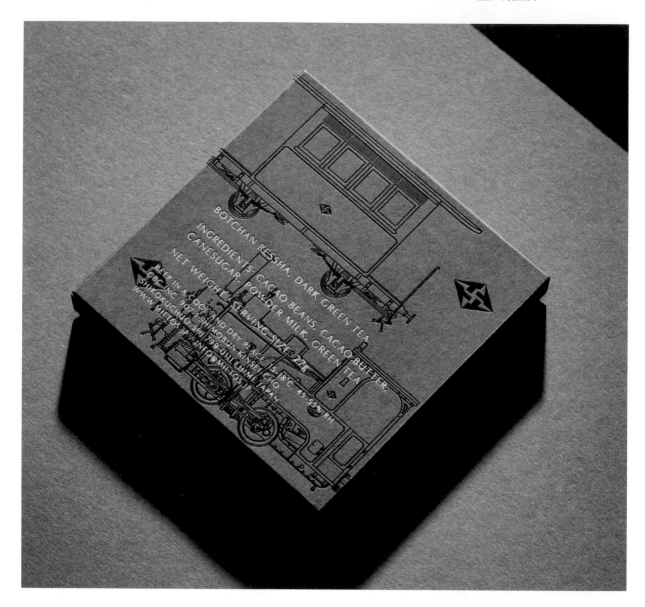

① 包裝以香水為靈感，搭配穩重的色調，傳遞巧克力的醇香。

設計概念

根據實際拍攝的圖片，同時也出於對鐵路迷及鐵路歷史的尊重，設計師將火車頭的原型重現在包裝上，透過一些像火車零件的圖案元素、霧黑色燙印工藝，展現出蒸汽龐克（Steampunk）的感覺，以及少爺列車那份平靜的氛圍，令人感受到原始火車的魅力。

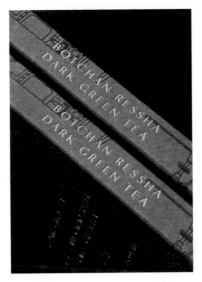

② 外包裝選用有色美術紙，圖案和文字採用燙金和燙黑工藝，拉開層次感，形成對比。

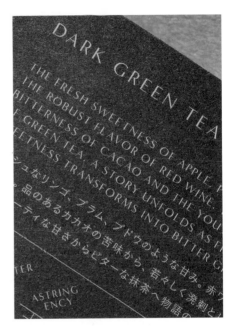

③ 產品摺頁選用有色的美術紙張，配合印金工藝，傳遞高質感。

④ 巧克力上的線條看起來像迷宮，象徵少爺列車的運行路線。

包裝圖案手稿

壽司禮盒

蕪菁壽司（かぶら寿し，Kabura-zushi）是一種將黃鰤魚或鯖魚魚片夾在蕪菁（又稱圓菜頭）中間，再和熟米飯一起發酵做成的「三明治式壽司」，它既是日本富山縣的地方菜，也是食品加工公司 YONEDA 的招牌產品。這是設計公司 RHYTHM 為年終禮盒所設計的包裝。

客戶：YONEDA
設計公司：RHYTHM Inc.
創意指導：Junichi Hakoyama
藝術指導：Junichi Hakoyama
設計：Junichi Hakoyama

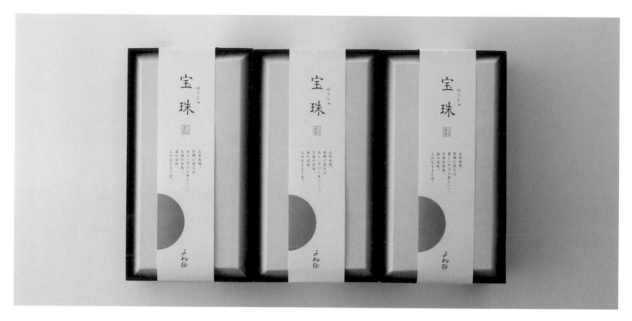

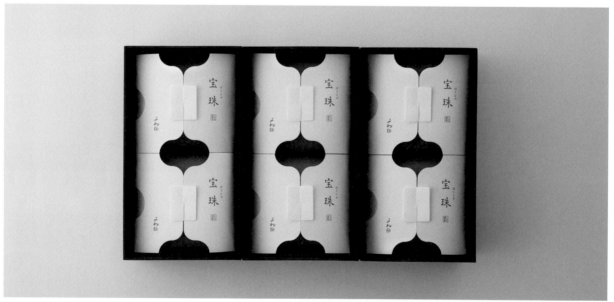

設計概念

產品的特性必須透過包裝的外觀和質感傳達出去，基於這樣的想法，設計團隊將重點放在整體的色彩搭配、內包裝的選紙和結構，以及盒子拿在手上的質感上。他們嘗試不同的紙張，反覆製作模型，最終選用一種柔和的白色紋理紙來製作內包裝的紙盒。

包裝解決了什麼問題？

該產品是以年終禮物的形式銷售，因此包裝的概念必須能傳遞來自贈送者的感激之情這一點，並透過其形狀和材質讓收到禮物的人感到高興。透過這樣的包裝設計，這款壽司已經成為當地的長銷產品，得到許多人的支持。

宝珠
ほうじゅ

① 富山縣位於日本北部，冬天時常常下大雪。白色的紙張及其特有的細膩紋理，不僅充滿高級的質感，而且像雪花般溫婉地表達這是來自地方的「禮物」。

② 外盒紙張與標貼紙張都有著細膩的紋理，手感好，品質佳，再結合傳統圖案的展示，讓包裝展現高級感。

153

③ 這是打開盒子的展示圖。內盒的上下邊緣利用軋型的工藝，邊緣裁剪成特別的弧度，垂直陳列時就能拼湊出圓菜頭形狀般的剪影，所有這些剪影形成了重複性圖案，從而巧妙地強調出壽司的重點食材。

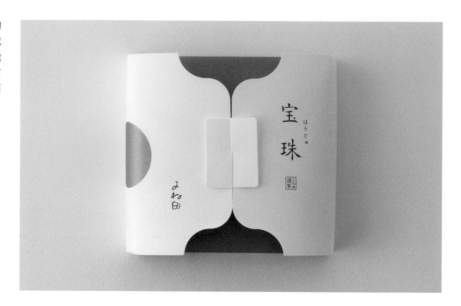

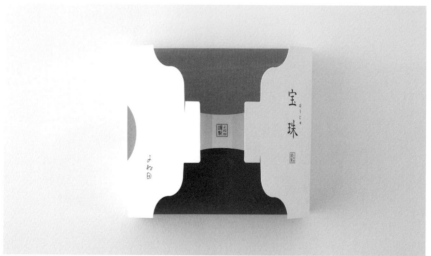

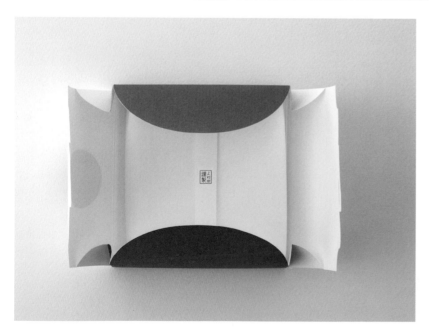

④ 內盒上方閉口處採用蝴蝶扣的工藝來設計，讓包裝顯得更加優雅有設計感。

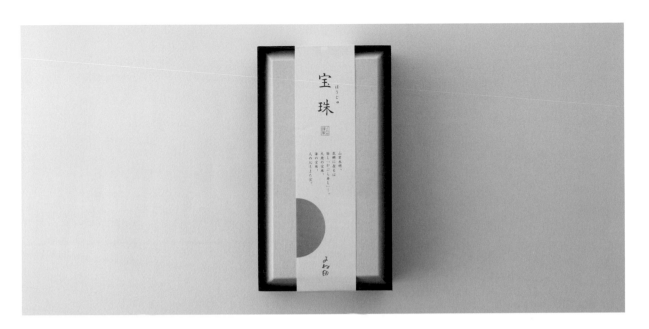

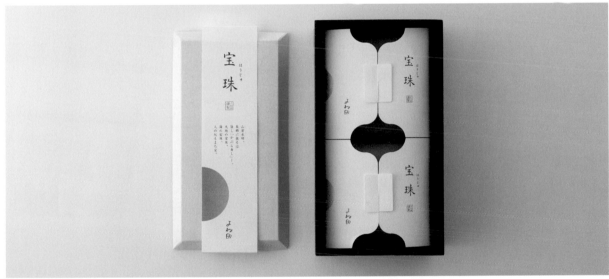

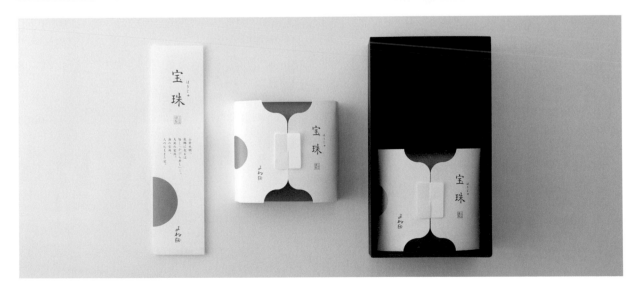

無界限：實驗性包裝

這是印刷公司 CENTRAL PROPHICS 在技術展上所展出的包裝設計，主題為「無界限」（No Limit），利用最新研製的高端數位印刷機探索包裝設計的邊界。

客戶：CENTRAL PROPHICS
創意指導：Hiroaki Nagai
設計：清水彩香
印刷：CENTRAL PROPHICS

設計概念

透亮的、混濁的、反射的、吸光的、粗糙的、光滑的、霧面的、溫潤的……是否能用一種單一的「色彩」進行如此多樣的表達？基於這樣的想法，設計師清水彩香利用 Indigo 7900 數位印刷機和 Scodix Ultra 數位燙金處理器創造了一個銀色的世界。

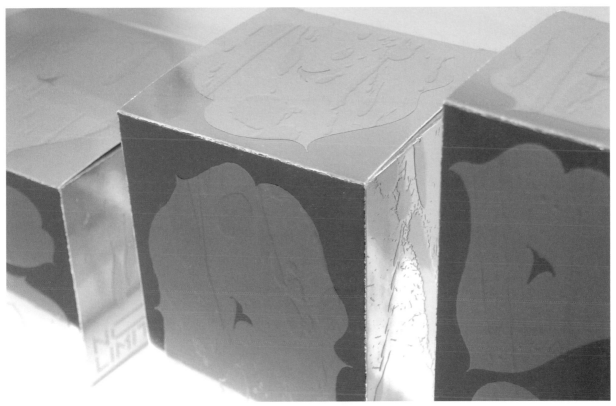

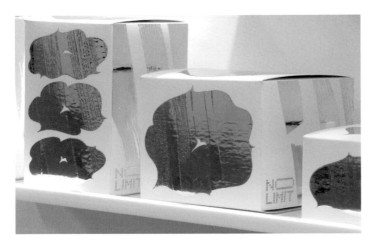

銀色的特殊紙營造出像銀箔的質感,而看起來像白紙的地方,實則是用白色油墨印刷而成,以此實驗性地探索紙張與印刷工藝之間的界限,開拓包裝設計上更多的可能性。

睡眠香薰「kukka」

這是一款根據中醫原理研發的精油，有助於緩解五種失眠症狀。芬蘭是世界上平均睡眠時間最長的國家，因此產品名取自芬蘭語「kukka」，意為「花」。

客戶：Hinatabi Co., Ltd.
設計公司：LIGHTS DESIGN
創意指導：Koichi Tamamura (LIGHTS DESIGN)
藝術指導：Satoru Nakaichi (LIGHTS DESIGN)
設計：Satoru Nakaichi (LIGHTS DESIGN)
產品設計：Fumyasu Kawamura (VYONE)

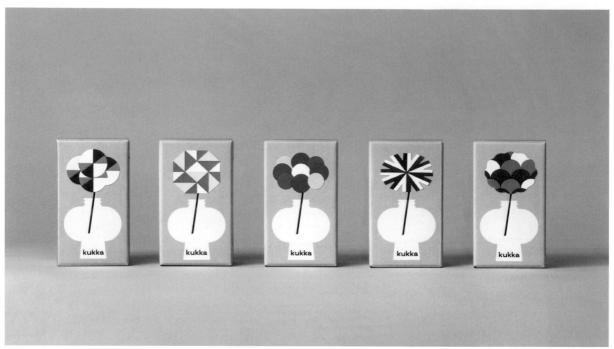

外包裝

五款香薰

設計概念

設計團隊利用不同的配色和圖案元素設計了五種標籤，以配合不同的香薰氣味。圖案被設計成無法識別的花卉，這樣人們就可以根據外觀和收藏性進行選擇。除此之外，他們還製作了一款風格素雅的包裝設計，瓶子的形狀在灰色為底色的紙上用白色表示，配上乾淨簡潔的黑色 kukka 字樣和對角線延伸的線條。

包裝解決了什麼問題？

據說，失眠是日本人的國病，五分之一的日本人表示晚上睡不好。為解決睡眠問題，設計公司 LIGHTS DESIGN 和 VYONE 從香薰的容器著手設計，製作了原創香薰瓶，讓它在日常生活中更容易使用。品牌名稱或標籤不是直接貼在瓶子或其他容器上，目的是為了讓產品與房間內部融為一體。

材料

工藝與材質

觸感是該包裝的重點。為了讓花朵看起來更立體，這五種標籤的設計透過凸版印刷和軋型工藝完成，然後單獨裱貼在外包裝盒上，以此形成厚度和層次感。所以，當顧客將產品拿在手上時，能感覺到微妙的「凹凸不平」觸感。此外，包裝盒和手提袋均採用 FSC 認證的紙張，同時為了減少產品容器中塑料的使用，設計團隊獨創了半人造玻璃瓶，使香薰瓶變成一種可持續產品，可以作為花瓶來重複使用。

五種標籤設計與配色

DIC 2632	DIC 2245	DIC 216	DIC 2245	DIC F43
C0 M100 Y20 K0	C40 M100 Y94 K10	C90 M0 Y60 K5	C40 M100 Y94 K10	C100 M85 Y0 K0
DIC 167	DIC N957	DIC 87	DIC 139	DIC 216
C0 M0 Y100 K0	C0 M10 Y0 K60	C0 M0 Y90 K0	C82 M0 Y0 K0	C90 M0 Y60 K0

DIC 160
C0 M76 Y100 K0

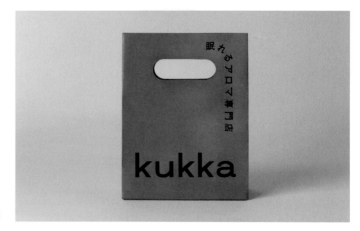

手提袋

版面

不要認為包裝只是方寸之地，日本設計師對於小小包裝盒上的版面編排也非常考究。日本包裝上所設計的文字類型較多，包括漢字、假名和英文等等。也正因為這樣，在包裝上的文字可以有各種不同的排列組合。日文的假名與漢字既可以橫排，也可以直排。所以當假名、漢字和英文同時出現時，設計師往往會把漢字和假名直排，英文資訊橫排，使整個畫面更加和諧，產品資訊的傳遞也更加清晰。

福岡咖哩

這是與不斷在排隊、日本福岡人氣咖哩店共同研發的速食咖哩系列。

客戶：株式會社キヨトク
設計公司：湖設計室
藝術指導：濱田佳世
設計：濱田佳世
攝影：山中慎太郎 / 門司祥
插畫：MONDO / YOHEI OMORI

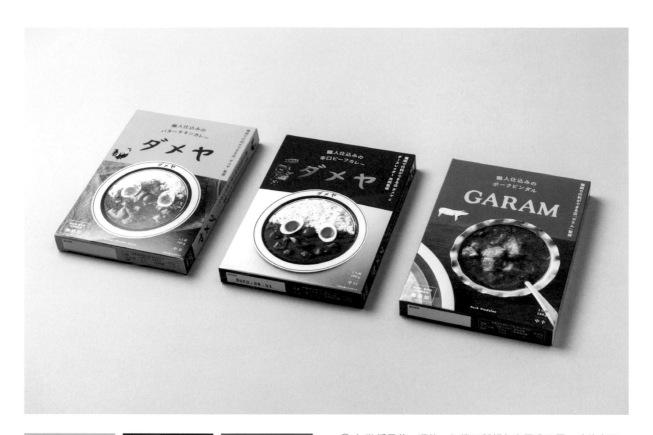

C5 M18 Y88 K0 　 C40 M100 Y96 K5 　 C23 M65 Y84 K0

① 包裝採用黃、深棕、紅橙三種顏色來區分不同口味的咖哩，直觀清晰。

② 為了讓消費者更加清楚地瞭解產品，包裝畫面主圖採用產品攝影的方式呈現，有效傳達視覺語言，直接明瞭。

設計概念

包裝以照片為主元素，發揮增強食慾的效果，同時配合出自人氣藝術家之手的插畫，營造出店面的次文化氛圍。為了不讓商品被埋沒在琳琅滿目的貨架上，設計採用了類似食譜封面的照片和排版風格，並加入了一些雜貨元素，瞄準了特產和禮品的需求。大尺寸的照片給人視覺衝擊感和真實感。

包裝解決了什麼問題？

包裝設計需要兼顧特產和日常食品這兩個方面的市場，因為產品不僅會在車站、機場，還會在超市和書店裡銷售。另外，福岡作為在日本和國外都很受歡迎的美食城市，紀念品開發重點是福岡的咖哩熱潮，其想法是開發出具有前所未有的多樣性產品，如具有名店的味道、安全的形象、與社群媒體的親和力、藝術和次文化的背景。

三款包裝採用統一的構圖形式

版面編排延伸

①

②

③

酒粕護膚品：東京 AKOMEYA

糧油屋「東京 AKOMEYA」除了生產米、醬料，還推出以日本清酒的酒粕來製作的護膚品。

客戶：The SAZABY LEAGUE
設計公司：Knot for, Inc.
藝術指導：Taki Uesugi
設計師：Taki Uesugi / Hideki Saijo

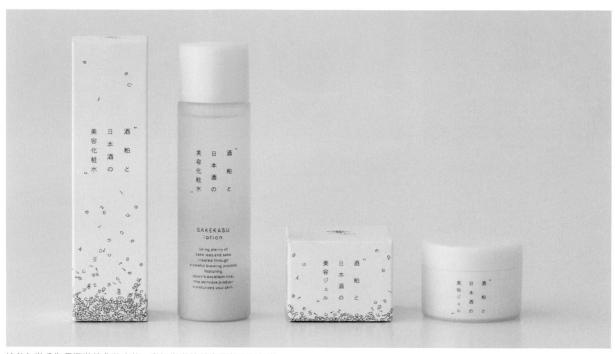

這款包裝分為長瓶裝的化妝水款，和短瓶裝的美容霜款兩種包裝

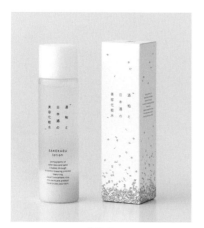

化妝水

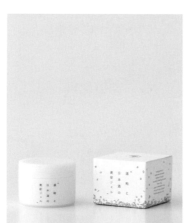

美容霜

① 這兩款包裝採用黑、白兩色為主色調，進行極簡的設計呈現。符合市場上大眾對化妝品產品的傳統印象。在商業設計中，這種大眾認知非常重要，是比較保險的設計方式。

設計概念

設計團隊認為設計越簡單，越能彰顯高級感，設計繁複的包裝並不是優質護膚品的首選，應該注重簡潔。此外，該產品的核心成分是酒粕，它是釀酒後剩餘的殘渣，顏色為白色，質地呈糊狀，因此選用極簡的版面和黑白單色來設計包裝。每個從上而下掉落的字母描繪了酒粕的沉澱過程，而這也是設計團隊最想呈現的景象。

包裝解決了什麼問題？

酒粕可以維持肌膚健康，這樣的特點應該在視覺上傳達出來。對於設計師來説，簡約、柔和的設計是化妝品最好的選擇，同時由於該品牌是一家販賣各式各樣的食品和雜貨的嚴選店，商業化、成熟的包裝設計不是最好的選擇，因此在簡約的包裝上加入了一些趣味性元素，既避免了包裝過於樸素，同時還能讓產品在琳琅滿目的店面中脫穎而出。

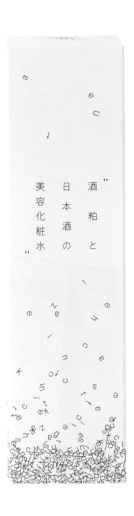

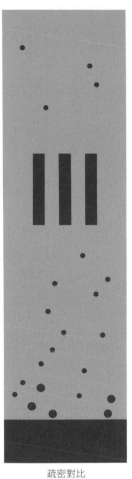

疏密對比

疏密對比

② 在版面的設計上，設計師採用了「疏密對比」的平面構成方法，字母由上而下掉落形成沉澱，表達酒粕的沉澱感。產品名稱以三欄對稱的方式居中排列，四周大量留白，形成視覺聚焦。

版面編排延伸

重複

大小漸變

一點發散

四輪小麥烤麩圈

日本有一種傳統食品叫烤麩圈,由小麥製成,口感類似麵包,常與味噌湯或煮物等一起烹調,低卡路里、富含鈣和高蛋白質,對素食者、小孩和老人特別有益。宮村製麩所是一家專注於傳統食品的日本公司,堅持用最好的原料,手工製作出最美味的烤麩圈。這是新產品「四輪烤麩圈」的新包裝設計。

客戶:宮村製麩所(Miyamura seifu Inc.)
設計公司:himaraya design
創意指導:Takanori Hirayama
藝術指導:Sayaka Adachi
設計師:Sayaka Adachi
插畫師:Toshiyuki Hirano

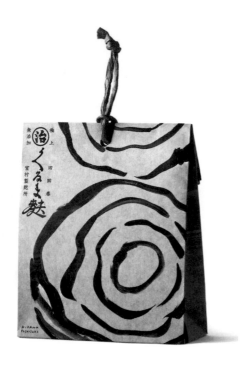

烤麩圈外包裝

① 外包裝版面圖文的布局透過大小對比和可識別性的特性,將視覺焦點聚焦在文字上。

採用水墨手繪的主視覺圖案

設計概念

版面簡單俐落,主視覺由水墨畫風手繪的烤麩圈圖案和書法字體構成,不僅給人日本傳統食物的印象,也不失現代感。

包裝解決了什麼問題?

傳統食品對許多年輕日本人來說是過時的,他們甚至沒有吃過。包裝內附有一張包含各種食譜的小冊子,介紹日式和西式的作法,並加入生動的手繪插畫,目的是讓不瞭解小麥烤麩圈的人也能想像到它的美味。

內包裝及食譜

食譜（正面）

食譜（背面）

② 食譜設計成六宮格的摺頁，食物的插圖和文字剛好分布在兩個三角對角線上，版面整齊統一，閱讀清晰，這種構圖的方式符合視覺流程的閱讀（Z 字形），每個圓形小插圖也像外包裝做破格處理。

版面編排延伸

除了 Z 字形的視覺流程之外，還有 I 字形、L 字形、Y 字形等。

I 字形

L 字形

Y 字形

咖啡羊羹

自昭和 25 年（1950 年）創業以來，都松庵一直秉持著「健康」、「安全」、「無粉」的宗旨，生產並銷售日式傳統甜點羊羹。他們新推出了一款咖啡口味的羊羹，SANOWATARU 京都設計事務所受委託，設計了清新淡雅的包裝。

客戶：都松庵
設計公司：SANOWATARU DESIGN OFFICE INC.
創意指導：Wataru Sano
藝術指導：Wataru Sano
設計師：Wataru Sano

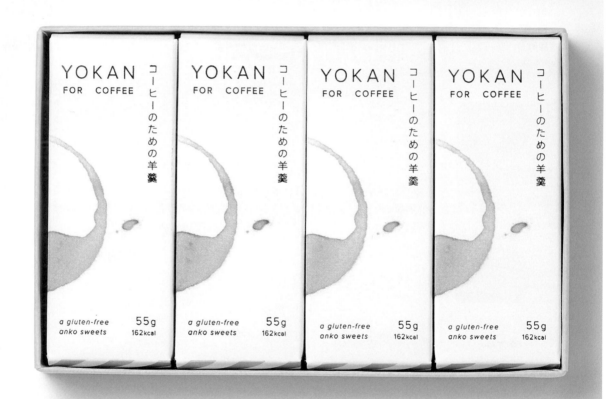

設計概念
設計師把咖啡口味設計成一個抽象的「咖啡圈」，在有限的平面空間內直觀地傳達產品名中「For Coffee」的概念，同時為了營造出咖啡的質感，他利用煮好的咖啡，在包裝紙上蓋上「咖啡印記」。

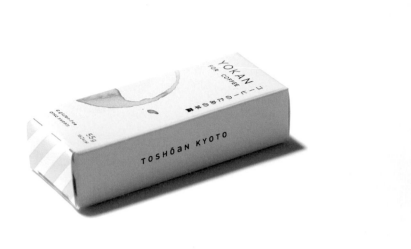

① 版面上根據閱讀習慣的不同，英文字符橫排，日文字符直排，以清楚表達兩種字符之間的區別，並選用極細線條的無襯線字體。
而這還是一個包圍式構圖，從左上角開始讀，順時針讀下來，最後回到圖案，具引導作用。

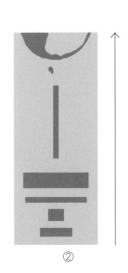
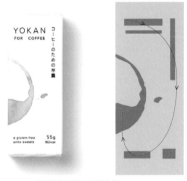

版面構圖與視覺流程

版面編排延伸

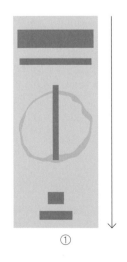

①

②

③

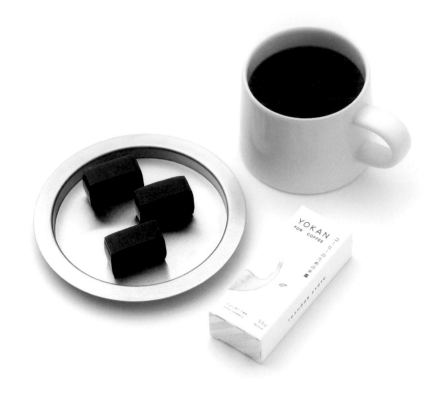

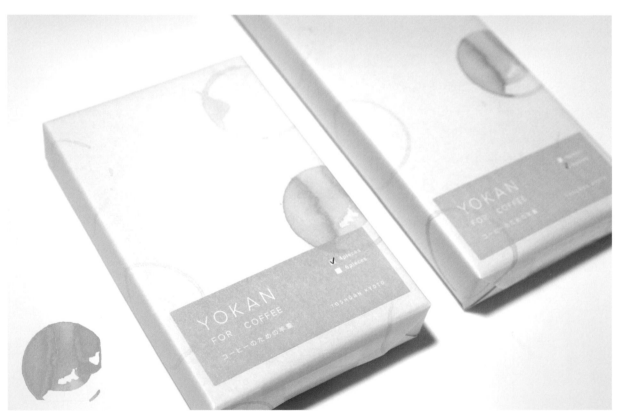

② 將常見的咖啡印記圖案作為包裝設計的畫面元素，畫面上既有對比，又能讓人感受到咖啡印記的獨特。咖啡印記圖案是將用戶習慣考慮進設計的非常具創意的手法。相比於直接放咖啡豆在包裝上，採用咖啡痕跡更加特別，讓人印象深刻，潔白的紙上，髒髒的咖啡痕跡也讓人產生好奇感。

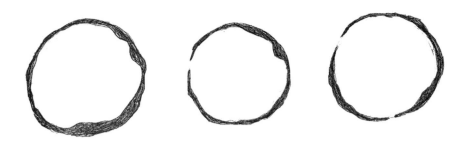

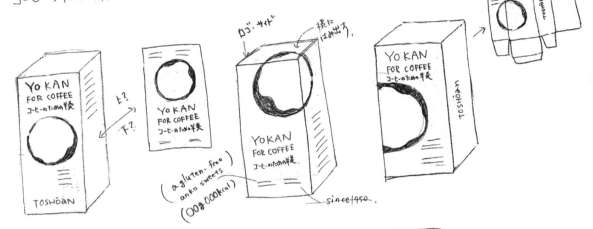

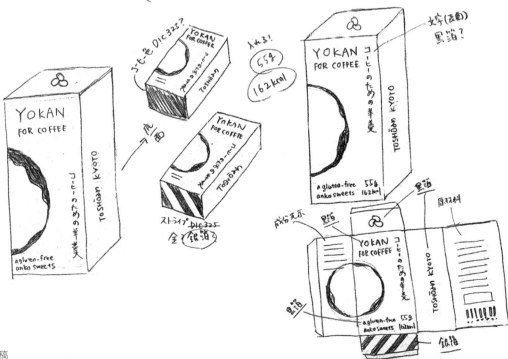

包裝設計手稿

布丁甜品店 Cocoterrace

Cocoterrace 是日本愛知縣常滑市一間家禽養殖公司所經營的布丁甜品店,他們的布丁,是由餵食非基因改造大豆和水稻的母雞下的新鮮雞蛋所製作。

客戶:Daily farm Co., Ltd.
設計公司:LIGHTS DESIGN
創意指導:Koichi Tamamura(LIGHTS DESIGN)
藝術指導:Satoru Nakaichi(LIGHTS DESIGN)
設計:Satoru Nakaichi(LIGHTS DESIGN)

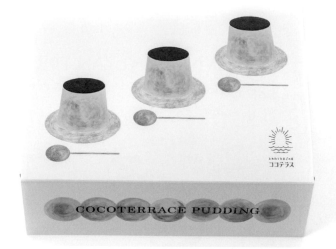

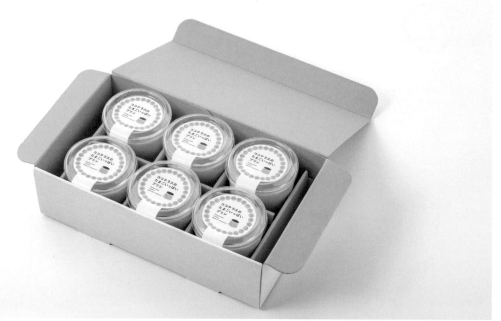

外盒採用翻蓋盒的結構

設計概念

畜牧行業是幾乎沒有休息時間的重複性工作,就像太陽反覆升起一樣。另外,考慮到這家店的地理位置可以俯瞰伊勢灣的日出,包裝的主視覺除了有布丁插畫,還加入了既像「雞蛋」又像「太陽」形狀的插畫,以此傳遞新鮮雞蛋和手工甜點像「旭日東升」般溫暖和真誠。

包裝解決了什麼問題?

畜牧業缺乏接班人已經在日本成為社會問題,該設計想傳遞出「照亮日本農業的未來」意願,因此整體設計以「生產者的誠意」和「安全食品」為主題。

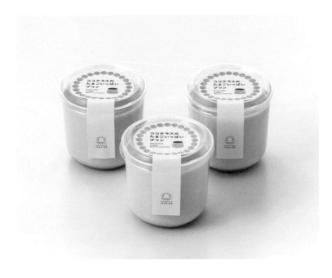

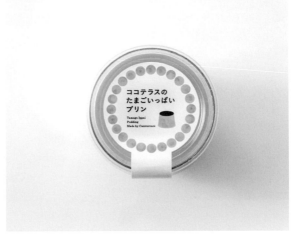

① 杯裝布丁上的標籤設計，以「蛋黃」插圖重複排列環繞主題的版面構圖呈現，加強中心視覺。

② 手繪的插畫圖案應用，既傳遞手工製作的特點，又能給消費者親近溫暖的感覺。

外包裝版面編排採用重複構成的形式

標籤設計同樣採用重複構成的形式

海報版面採用網格進行設計

版面編排延伸

外包裝

布丁圖示

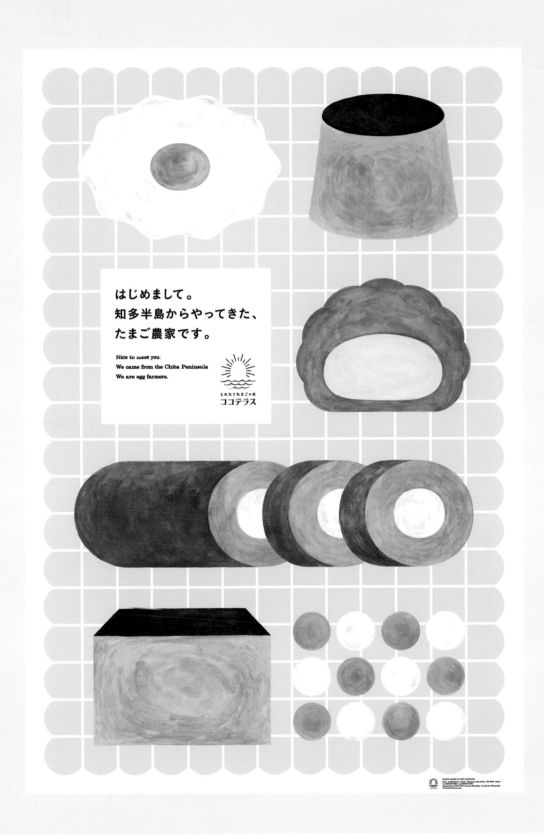

全部採用插圖形式設計的宣傳海報

附
錄

包裝工藝效果圖製作教程

在實際製作包裝設計的過程中，我們都會遇到「如何將需要用到的工藝以效果圖的方式呈現」的問題，所以我們在本書的末尾附上實用教程，一起解決這個問題。（這裡選最常用的燙金、打凸和打凹工藝進行講解）

燙金

燙金，又稱燙印，有別於印刷，是利用溫度與壓力轉印「金箔」的加工工藝。
燙印可以透過選擇不同顏色、質感的「金箔」作為材料，以達到印刷沒有的金
屬光澤，提升產品的層次和質感。

以下為燙金案例過程展示

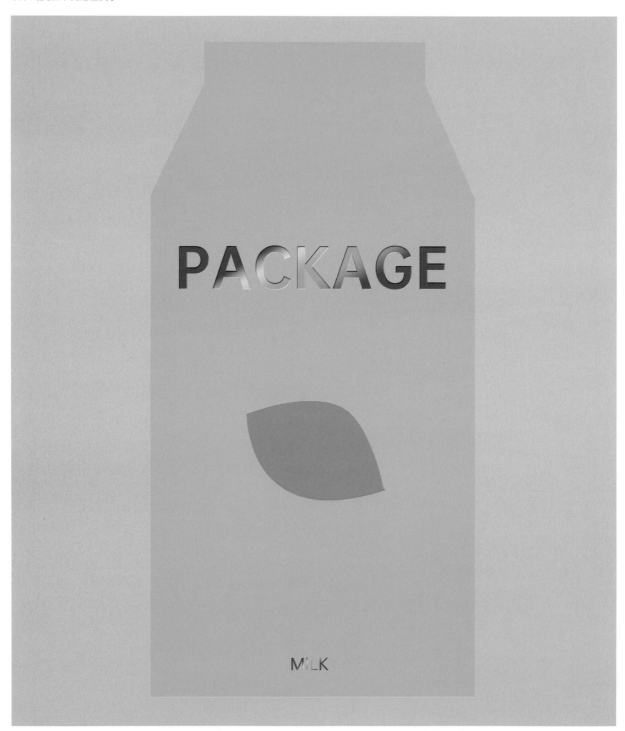

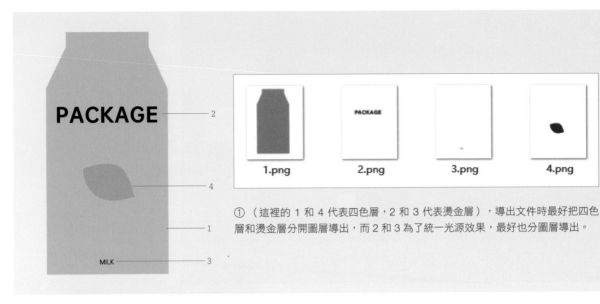

PACKAGE

1.png　2.png　3.png　4.png

MILK

① （這裡的 1 和 4 代表四色層，2 和 3 代表燙金層），導出文件時最好把四色層和燙金層分開圖層導出，而 2 和 3 為了統一光源效果，最好也分圖層導出。

PACKAGE

② 第一步我們先做 2 的燙金效果，需要做斜角和浮雕、內陰影、漸層覆蓋三個圖層樣式，為的是呈現更加貼近真實的燙金效果和立體感。

＊斜角和浮雕是Photoshop 圖層樣式中最複雜的一種樣式。它包括內斜角、外斜角、浮雕、枕狀浮雕和筆畫浮雕幾類。PS 的混合模式中，圖層樣式斜角和浮雕的作用是形成像雕刻那樣的立體感。透過調整斜角浮雕的參數，可以形成不同光照角度、不同雕刻深度的藝術效果。

＊內陰影是在 2D 圖像上模擬 3D 效果時使用，透過製造一個位移的陰影，來讓圖形看起來有一定的深度。

＊PS 中漸層覆蓋樣式可以為圖層內容增加漸層顏色，使圖片呈現漸層效果，看上去更加流暢、美觀。

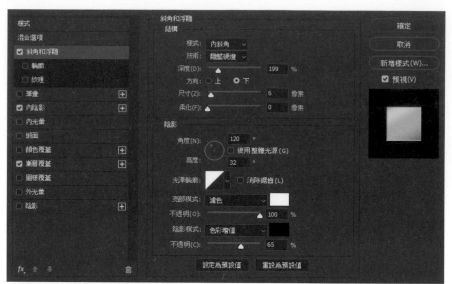

「斜角和浮雕參數」
樣式：內斜角；技術：雕鑿硬邊
深度：199%；方向：下
尺寸：6 像素
角度：120 度；高度：32 度
亮部模式：#ffffff、濾色、100%
陰影模式：#000000、色彩增值、65%

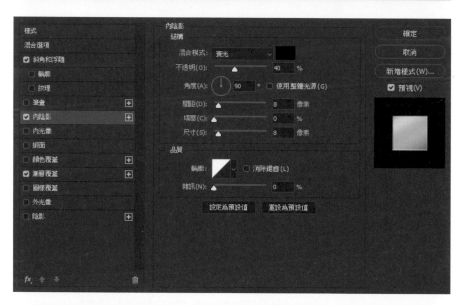

「內陰影參數」
混合模式：實光、#000000、40%
角度：90 度；間距：8 像素
尺寸：8 像素

A　　B　　C　　D　　E

漸層類型：純色；平滑度：100%
A：#594a1b；位置：0%
B：#ffca3b；位置：32%
C：#ffd649；位置：56%
D：#ffebae；位置：78%
E：#7d661f；位置：100%

「漸層覆蓋參數」
混合模式：正常、混色、100%
漸層樣式：線性、對齊圖層
角度：120 度；縮放：150%

PACKAGE

MILK

③ 這個位置相當於我們平時放置 LOGO 的位置，所以相比於標題可以稍微減弱效果，浮雕樣式會有所調整。

「斜角和浮雕參數」
樣式：浮雕；技術：平滑
深度：147%；方向：下
尺寸：10 像素
角度：115 度；高度：32 度
亮部模式：#ffffff、濾色、100%
陰影模式：#000000、色彩增值、38%

漸層類型：純色；平滑度：100%
A：#594a1b；位置：0%
B：#ffca3b；位置：32%
C：#ffd649；位置：56%
D：#ffebae；位置：78%
E：#7d661f；位置：100%

「漸層覆蓋參數」
混合模式：正常、混色、100%
漸層樣式：線性、對齊圖層
角度：139 度；縮放：75%

打凸

打凸是一種常用的印刷工藝，原理是透過壓力使承印物呈現向上凸起的質感，
原理與燙印類似，主要作用是增加觸感。

以下為打凸案例過程展示

① （這裡的 1 代表四色層，2 和 3 代表打凸層），導入 PS 時在做效果前先把打凸層的填滿關掉，因為打凸層的圖層樣式一樣，所以做好一個複製就可以了。

② 打凸效果需要增加斜角和浮雕、顏色覆蓋、漸層覆蓋這幾種圖層樣式，為了呈現一種文字／圖形突出的效果。

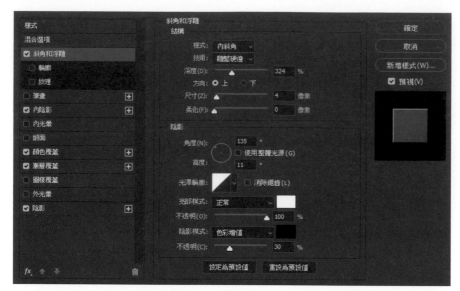

「斜角和浮雕參數」
樣式：內斜角；技術：雕鑿硬邊
深度：324%；方向：上
尺寸：4 像素
角度：135 度；高度：11 度
亮部模式：#ffffff、正常、100%
陰影模式：#000000、色彩增值、30%

「內陰影參數」
混合模式：覆蓋、#000000、20%
角度：-30 度；間距：8 像素；填塞 3%

「顏色覆蓋參數」
正常模式：#ffffff、3%

15%

「漸層覆蓋參數」
濾色模式：混色、5%
樣式：線性
角度：115 度
縮放：150%

「投影參數」
正常模式：16%
角度：137 度
間距：2 像素

打凹

打凹是一種常用的印刷工藝，原理是透過壓力使承印物呈現向下凹陷的質感，
原理與燙印類似，也有增加觸感的作用。

以下為打凹案例過程展示

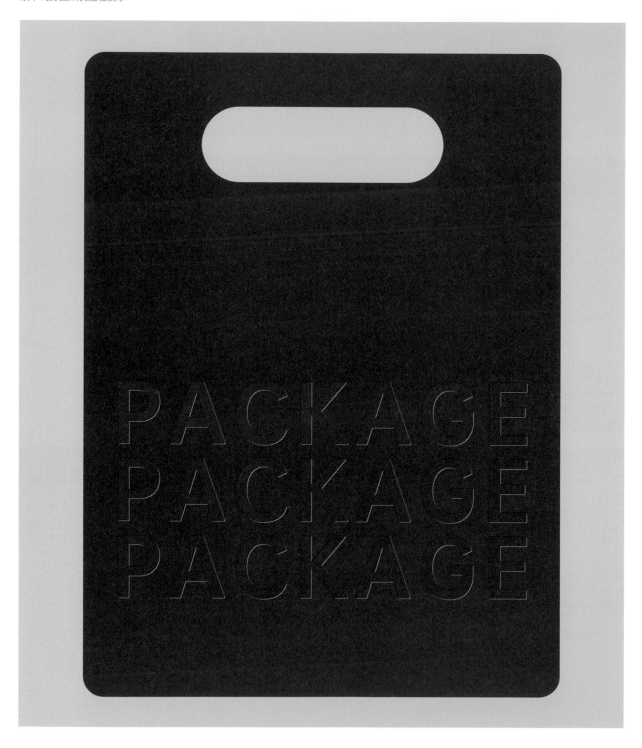

①（這裡的 1 代表四色層，2 代表打凹層）， 導入 PS 時在做效果前先把打凹層的填滿關掉，因為打凹層的圖層樣式一樣，所以做好一個複製就可以了。

PACKAGE
PACKAGE
PACKAGE

②打凹效果需要增加斜角和浮雕、內陰影、顏色覆蓋、漸層覆蓋這幾種圖層樣式，為了呈現一種文字／圖形凹陷的效果。

「斜角和浮雕參數」
樣式：內斜角；技術：雕鑿硬邊
深度：324%；方向：下
尺寸：4 像素
角度：135 度；高度：11 度
亮部模式：#ffffff、正常、100%
陰影模式：#000000、色彩增值、30%

「內陰影參數」
混合模式：覆蓋、#000000、20%
角度：-30 度；間距：8 像素；填塞：3%

「顏色覆蓋參數」
正常模式：#ffffff、5%

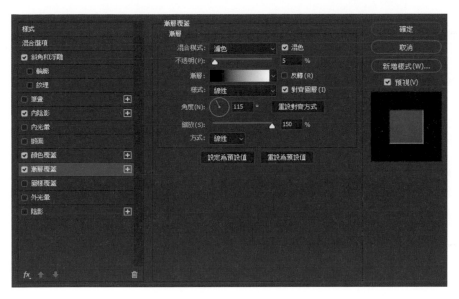

15%

「漸層覆蓋參數」
濾色模式：混色、5%
樣式：線性
角度：115 度
縮放：150%

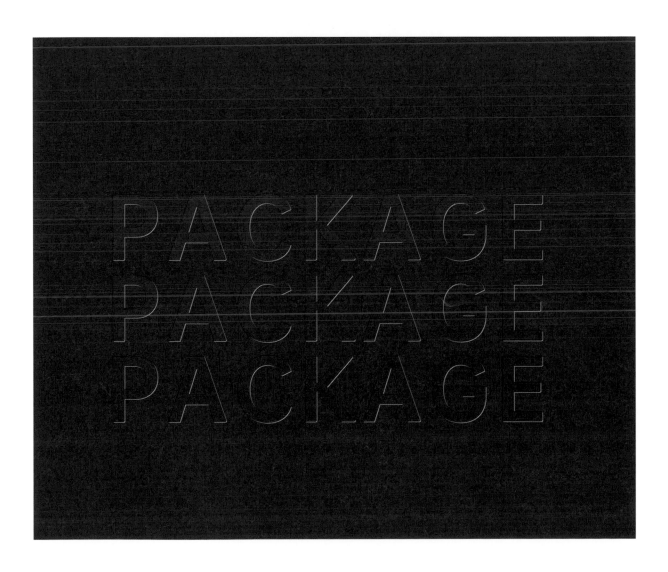

gaatii
光体

包裝結構別冊

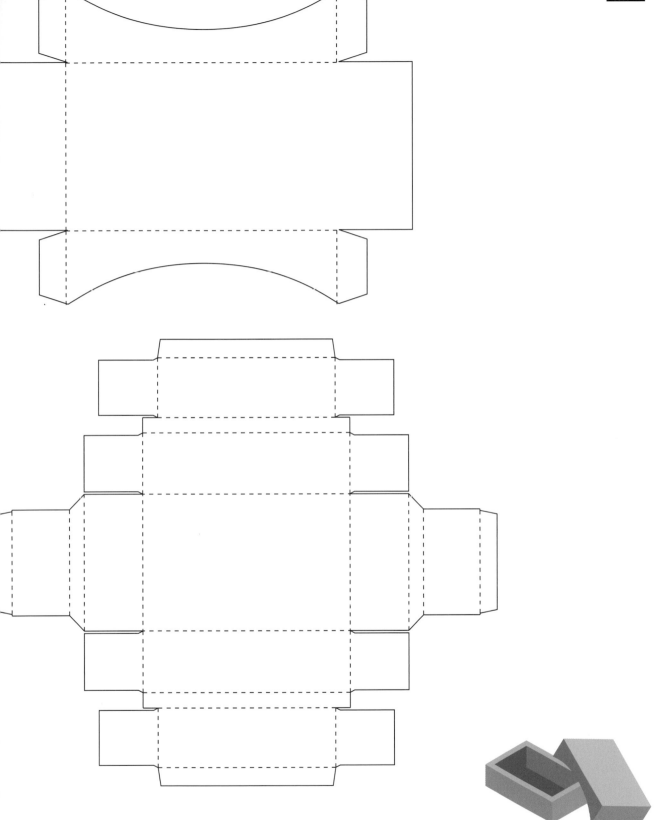

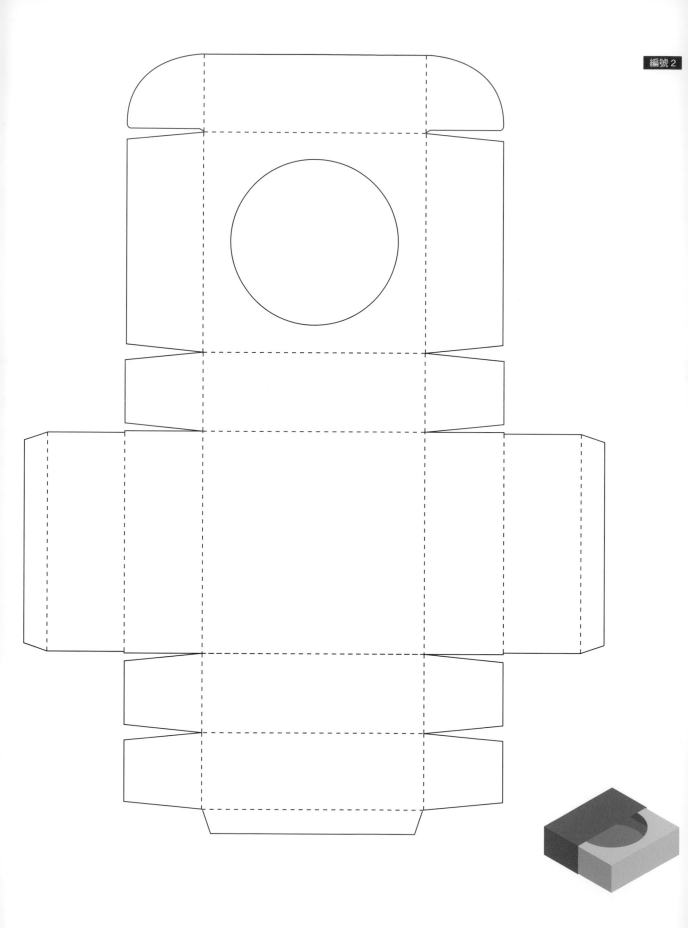

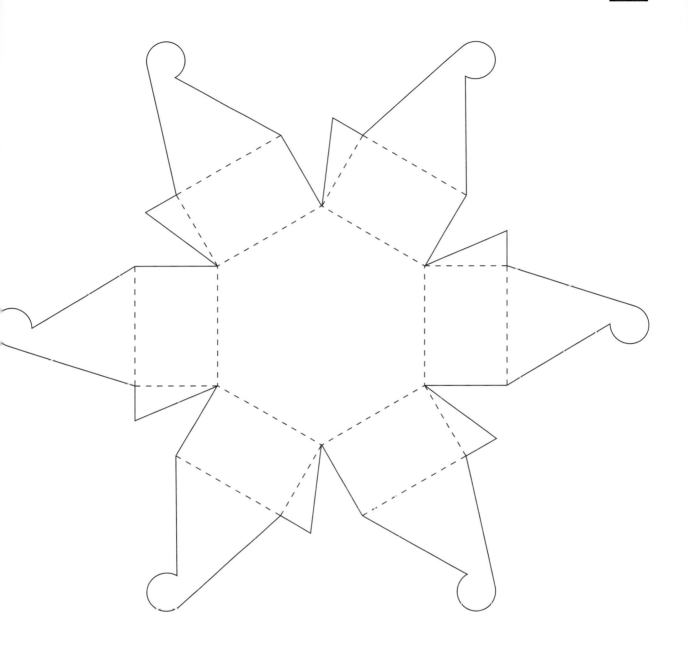

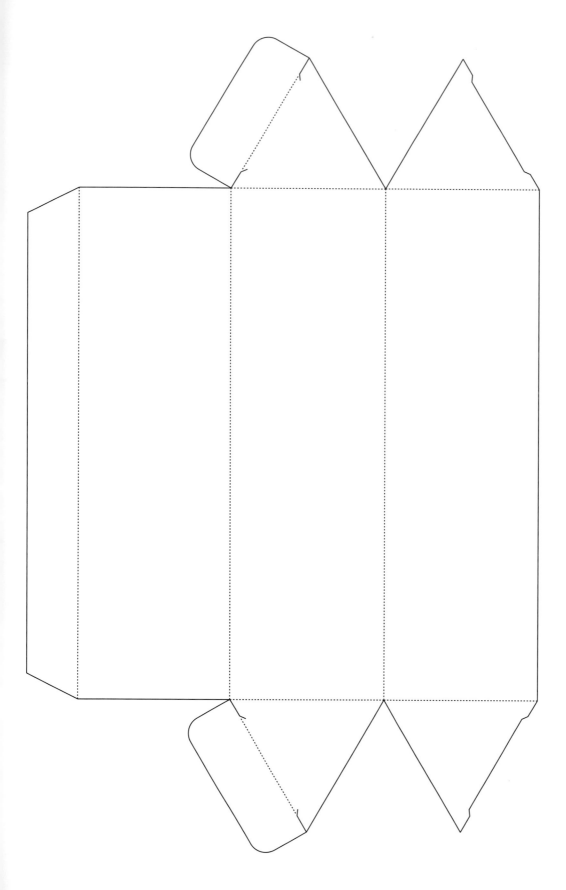

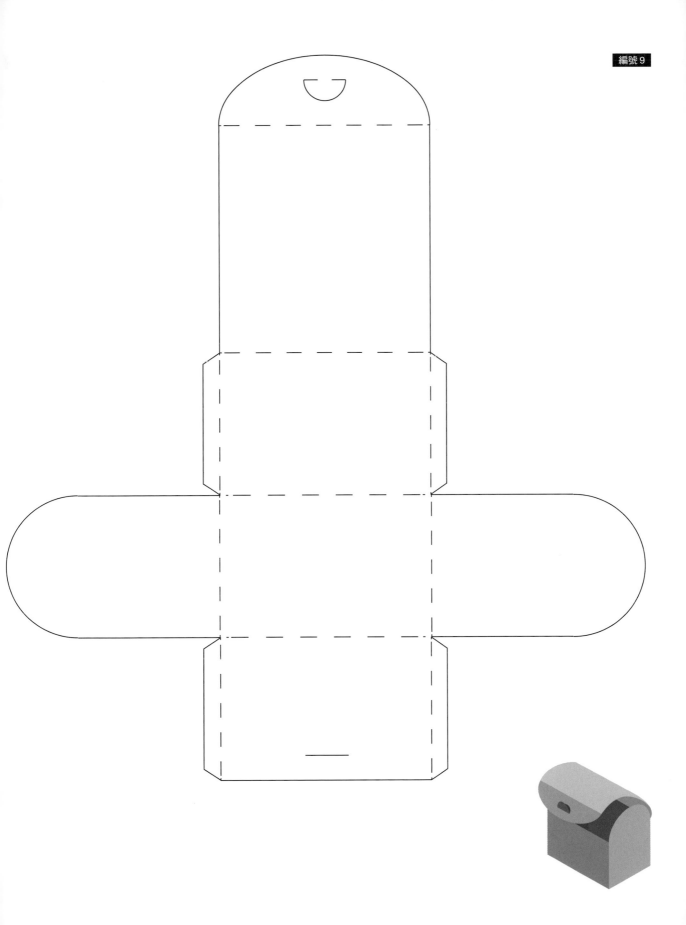

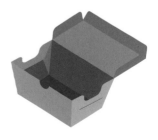

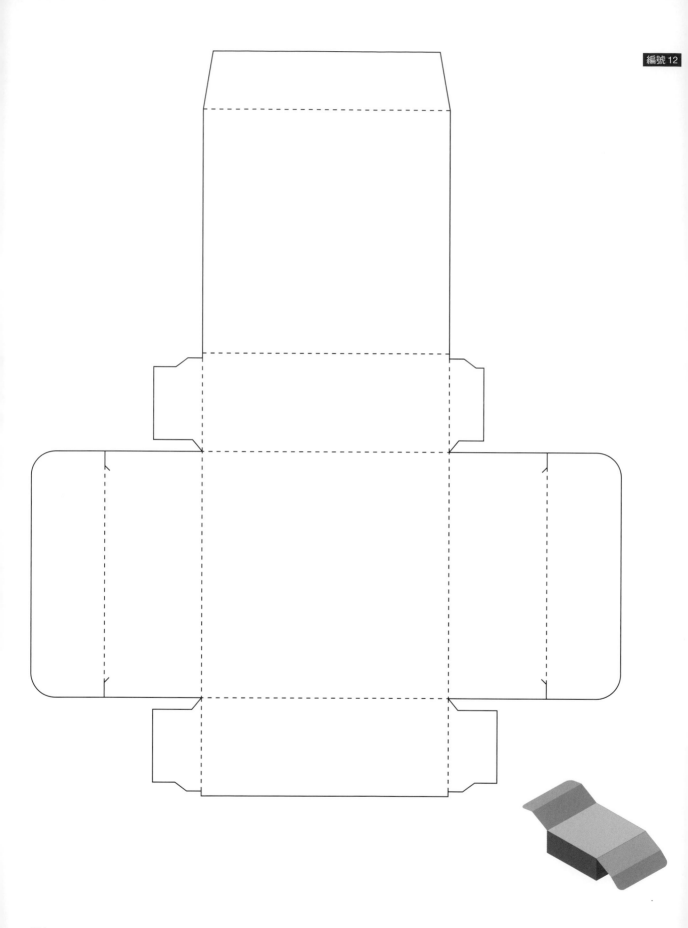

編號 17

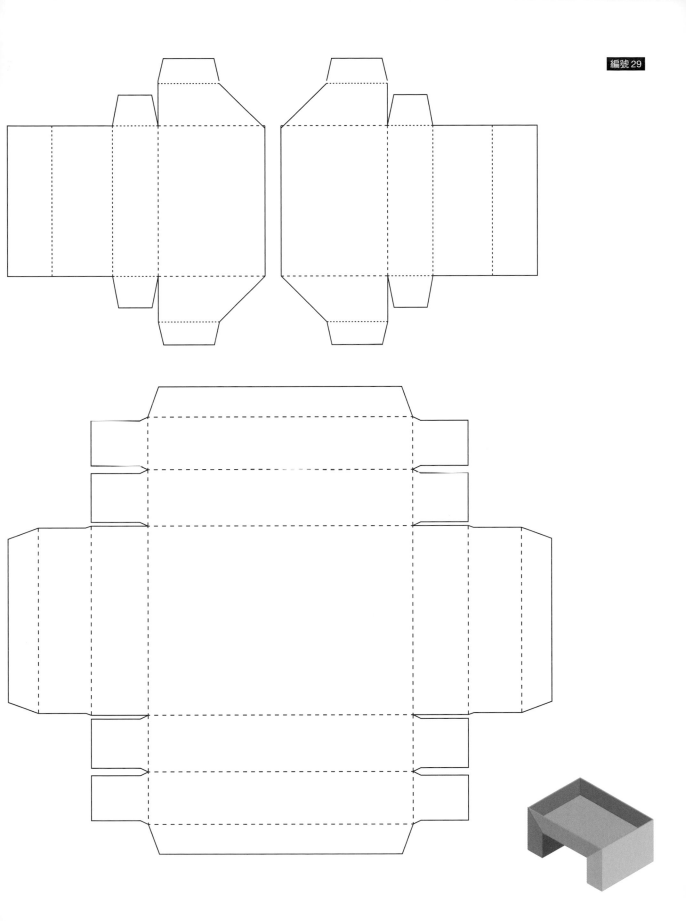

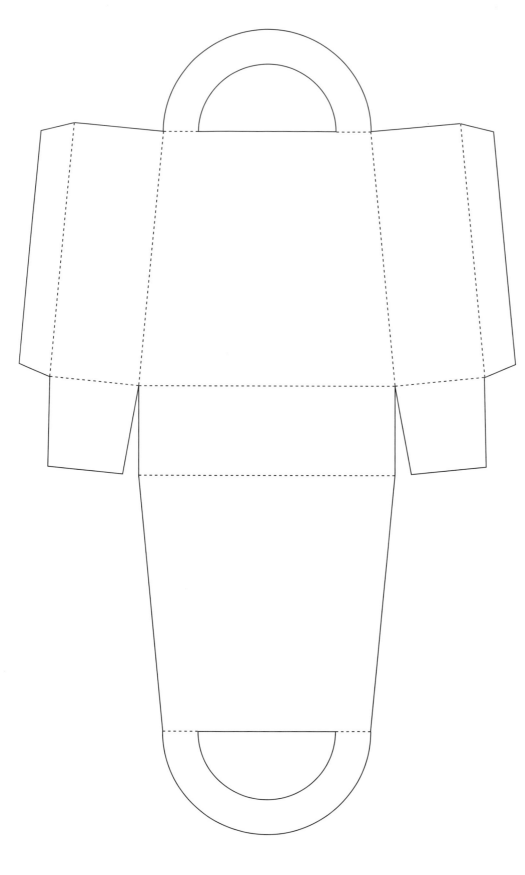

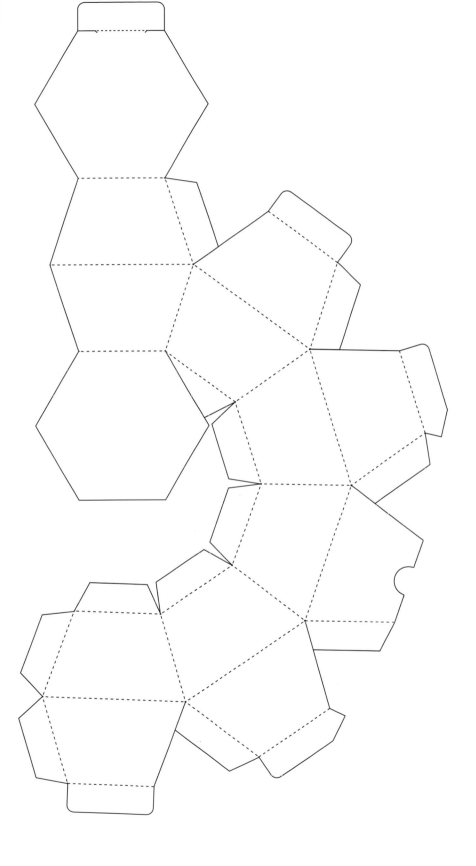

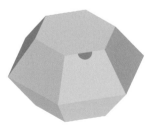

致謝

該書得以順利出版，全靠所有參與本書製作的設計公司與設計師的支持與配合。gaatii 光體由衷地感謝各位，並希望日後能有更多機會合作。

日本包裝設計的商機 & 賣點

版面、配色、圖案、材料，4 大主軸找亮點，從提袋到周邊都是手滑好設計

gaatii 光体

編著	gaatii 光体
封面設計	白日設計
內頁構成	詹淑娟
文字編輯	溫智儀
執行編輯	柯欣妤
行銷企劃	王綬晨、邱紹溢、蔡佳妘
總編輯	葛雅茜
發行人	蘇拾平

出版　原點出版 Uni-Books
　　　Facebook: Uni-Books 原點出版
　　　Email: uni-books@andbooks.com.tw
　　　105401 台北市松山區復興北路 333 號 11 樓之 4
　　　電話：（02）2718-2001　傳真：（02）2719-1308

發行　大雁文化事業股份有限公司
　　　105401 台北市松山區復興北路 333 號 11 樓之 4
　　　24 小時傳真服務 （02）2718-1258
　　　讀者服務信箱 Email: andbooks@andbooks.com.tw
　　　劃撥帳號：19983379
　　　戶名：大雁文化事業股份有限公司

初版一刷　2023 年 9 月
定價　　　550 元

ll S B N 978-626-7338-13-1（平裝）
I S B N 978-626-7338-09-4（EPUB）

版權所有•翻印必究（Printed in Taiwan）
缺頁或破損請寄回更換
大雁出版基地官網：www.andbooks.com.tw

日本包裝創意

LEAD EDITOR：TIAN XIA、YAO ZHANG
EXECUTIVE EDITOR：YAO ZHANG
PROOFREADING：XIAOYAN LIU
PRODUCER: SHIJIAN LIN
EDITORIAL DIRECTOR：JINGJUN CHAI
DESIGN DIRECTOR：TING CHEN
EDITED by：JINGJUN CHAI、JINGWEN NIE
DESIGNED by：HUILAN WU

All rights reserved. No part of this publication may be reproduced, stored in a retrieval system or transmitted in any form or by any means, electronic, mechanical, photocopying, recording or otherwise, without prior permission in writing from the publisher.
Complex Chinese edition copyright © 2023 by Uni-Books, a division of And Publishing Ltd.
中文繁體字譯本，由光體文化創意（廣州）有限公司通過一隅版權代理（廣州）工作室安排出版

圖書許可發行核准字號：文化部部版臺陸字第 112051 號
出版説明：本書係由簡體版圖書《日本包裝創意》（編著：gaatii 光体），以正體字重製發行。

國家圖書館出版品預行編目(CIP)資料

日本包裝設計的商機&賣點/ gaatii光體著. -- 初版. -- 臺北市：原點出版：大雁文化事業股份有限公司發行, 2023.09
224 面 ;19×26 公分
ISBN 978-626-7338-13-1（平裝）

1.包裝設計　2.商品設計

964.1　　　　　　　　　112010683